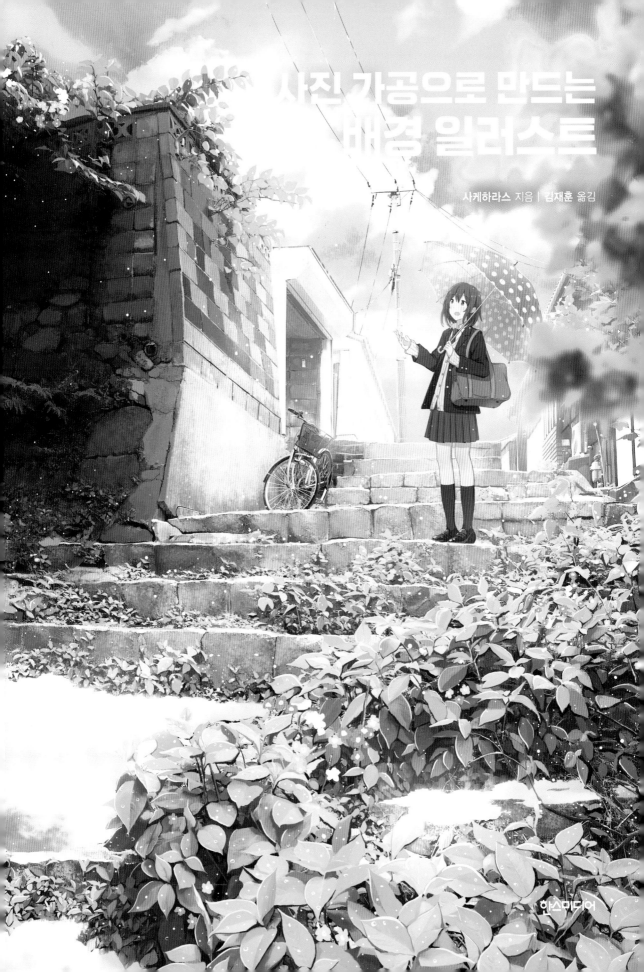

사진 가공으로 만드는 배경 일러스트

사케하라스 지음 | 김재훈 옮김

한스미디어

만화, 게임 애니메이션 업계에서도 사진을 가공해 배경 일러스트를 제작하는 일이 드물지 않습니다. 사진 가공으로 만드는 배경 일러스트의 가장 큰 메리트는 제작 시간의 단축입니다. 사진을 가공하거나 연출 효과를 더해 단시간에 매력적인 일러스트를 완성할 수 있습니다.

캐릭터를 그리는 것은 좋아하지만, 배경은 뭔가 귀찮아서 꺼려 했던 분도 많으셨을 겁니다. 이 책을 계기로 조금이라도 배경 일러스트 제작에 흥미를 갖게 된다면 정말 기쁘겠습니다.

물론 좀처럼 좋은 구도나 장면이 떠오르지 않아 고민인 분도 많을 것이라 생각합니다. 저 또한 구도가 떠오르지 않아 손을 멈추는 일이 적지 않지만, 사진을 보면서 '이 사진의 장소에 이런 것이 있다면 멋지겠다'라든가 '이 장면이라면 이런 캐릭터가 어울려' 같은 다양한 상상을 덧붙여 가다 보면, 작품의 아이디어가 떠오르기도 합니다. 이런저런 사진을 검토하면서 취재를 이어가는 도중에 일상의 다양한 아름다움과 매력을 발견했던 경험도 사진으로 일러스트를 만드는 방식의 메리트라고 느꼈습니다.

사진 가공으로 제작한 배경 일러스트는 백지상태에서 시작하는 것보다 훨씬 작업이 간단하지만, 포토배시photobash처럼 고도한 표현을 하려면 원근법과 배경 묘사의 지식이 필요해져 난이도가 높아지기도 합니다. 단순히 사진 가공이라고 해도 표현법과 활용 방법은 다양합니다. 사진 가공을 너무 의식한 나머지 오히려 표현의 폭이 좁아질 수도 있습니다. 어디까지나 '매력적인 배경 일러스트 제작'이라는 목적을 이루는 하나의 방법으로 참고했으면 좋겠습니다.

사케하라스

※ 이 책에서 사용한 각종 소프트웨어는 2019년 5월 시점의 최신 버전으로 설명합니다. CELSYS CLIP STUDIO PAINT (v.1.9.0) / Adobe Photoshop CC (v.20.0.4) / FotoSketcher (v.3.04)

※ 설명하는 소프트웨어의 조작 순서와 결과 또는 소개한 서비스 내용은 소프트웨어의 버전 업 등으로 예정 없이 변경될 수 있습니다.

※ 소개하는 소프트웨어와 기능은 사용하는 컴퓨터 환경에 따라 이용하지 못할 수 있습니다.

※ 각 소프트웨어의 최신 조작 환경과 업데이트 정보는 제조사 홈페이지를 확인해주세요.

※ 각 소프트웨어의 사용법 관련 문의는 제조사 고객 지원 서비스를 이용해주세요.

※ 기술한 내용을 벗어나는 문의, 즉 각 소프트웨어와 서비스 이용법, 그와 관련된 문제 등에는 대응할 수 없으니 양해 바랍니다.

Introduction

사진 가공으로 만드는 배경 일러스트

가장 먼저
사진을 가공해 일러스트를 완성하기까지,
어떤 제작 과정을 거치는지
살펴보겠습니다.

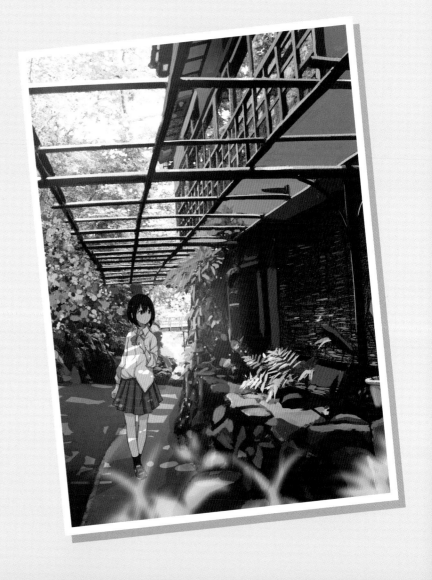

사진에서 일러스트 완성까지

제작에 사진을 이용하는 가장 큰 메리트는 제작 시간의 단축입니다. 인공물은 원근을 제대로 잡고 그리는 과정을 생략할 수 있고, 자연물은 잎처럼 작은 것을 그릴 필요가 없습니다.

➡ 사진이 일러스트가 되는 과정

대강 구분하면 【사진 촬영】【사진 가공】【연출】【캐릭터 추가】의 흐름으로 제작합니다. 사진의 구도가 전혀 바뀌지 않는 탓에 얼마나 좋은 구도의 사진을 준비하는지가 중요합니다.

❶ 사진 촬영

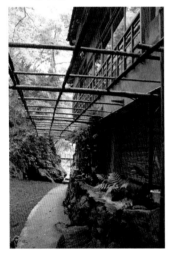

디지털카메라나 스마트폰을 사용해 사진을 찍습니다.

❷ 사진 가공

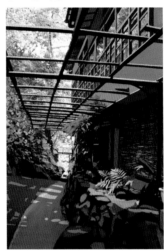

사진에 프리핸드나 CLIP STUDIO PAINT를 사용해 가공합니다.

❸ 연출

공기원근법과 빛 표현 등을 보강한 연출 효과를 더합니다.

❹ 캐릭터 추가

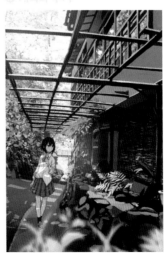

배경과 조화를 의식하면서 캐릭터를 그려 넣고 다듬습니다.

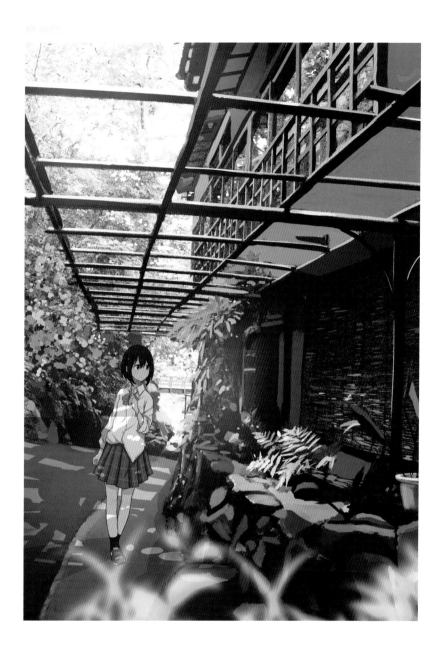

사진 가공·트레이싱과 저작권

사진을 가공·트레이싱할 때는 저작권에 주의해야 합니다. 직접 찍은 사진을 가공하거나 트레이싱으로 선화를 그리는 것은 문제없습니다. 그러나 다른 사람이 찍은 사진을 인터넷에서 받아서 가공·트레이싱하면 사진을 찍은 사람의 저작권을 침해하게 됩니다. 해당 사진을 쓰고 싶다면 반드시 사전에 연락해서 허가를 받아야 합니다. 무료 소재는 1차 배포하는 곳에서 사용 범위를 확인하고 직접 다운로드합니다. 또한 상품이나 기업, 특정 상점의 로고나 상호 등을 무단으로 이용하면 상표권을 침해할 가능성이 있습니다. 직접 찍은 사진이라도 이런 요소가 있다면 가공으로 수정해야 합니다.

02 | 모티브에 알맞은 제작 방식을 선택한다

표현하려는 모티브에 따라서는 사진 가공보다 다른 방법으로 그리면 더 매력적일 수 있습니다. 사진 가공은 어디까지나 아름다운 배경 제작의 수단일 뿐이니 가공 자체가 목적이 되지 않도록 주의가 필요합니다.

➡ 제작 프로세스

사진 가공을 이용한 제작과 선화 트레이싱 → 채색으로 이어지는 제작 방법의 차이를 소개합니다. 후자는 표현하고 싶은 이미지의 적합한 가공 방식에 따라서 【❹ 사진 가공】이나 【❺ 선화】 【❻ 채색】의 과정을 구분합니다.

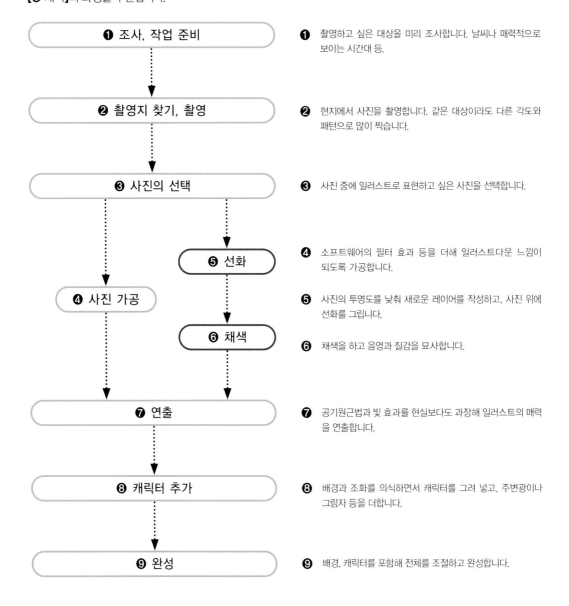

❶ 조사, 작업 준비	❶ 촬영하고 싶은 대상을 미리 조사합니다. 날씨나 매력적으로 보이는 시간대 등.
❷ 촬영지 찾기, 촬영	❷ 현지에서 사진을 촬영합니다. 같은 대상이라도 다른 각도와 패턴으로 많이 찍습니다.
❸ 사진의 선택	❸ 사진 중에 일러스트로 표현하고 싶은 사진을 선택합니다.
❺ 선화	❹ 소프트웨어의 필터 효과 등을 더해 일러스트다운 느낌이 되도록 가공합니다.
❹ 사진 가공	❺ 사진의 투명도를 낮춰 새로운 레이어를 작성하고, 사진 위에 선화를 그립니다.
❻ 채색	❻ 채색을 하고 음영과 질감을 묘사합니다.
❼ 연출	❼ 공기원근법과 빛 효과를 현실보다도 과장해 일러스트의 매력을 연출합니다.
❽ 캐릭터 추가	❽ 배경과 조화를 의식하면서 캐릭터를 그려 넣고, 주변광이나 그림자 등을 더합니다.
❾ 완성	❾ 배경, 캐릭터를 포함해 전체를 조절하고 완성합니다.

➡ 세 가지 표현 방식

사진 가공을 이용하는 방식은 제작 시간을 크게 줄일 수 있습니다. 단, 날씨를 변경하고 싶거나 대상을 추가하고 싶을 때 혹은 한 장의 사진만으로는 원하는 일러스트에 필요한 조건을 충족시킬 수 없다면 여러 장의 사진을 조합하는 포토배시 기법을 활용하거나 백지상태에서 시작하는 등 표현하고 싶은 내용에 적합한 방법을 선택합니다.

사진 가공(리터치) ※【❹ 사진 가공】(p.8)에 해당한다.

● 사진의 이미지를 거의 그대로 사용하고 싶을 때

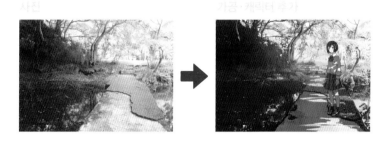

선화부터 작성 ※【❺ 선화】→【❻ 채색】(p.8)에 해당한다.

● 선화를 구성하는 요소(건물과 인공물 등)
● 구도, 시간대, 날씨, 배색 등 사진을 수정해서 그리고 싶을 때

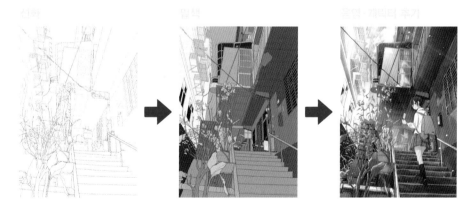

포토배시 ※【❹ 사진 가공】(여러 장의 사진을 사용. p.8)에 해당한다.

● 여러 장의 사진을 조합해서 제작할 때

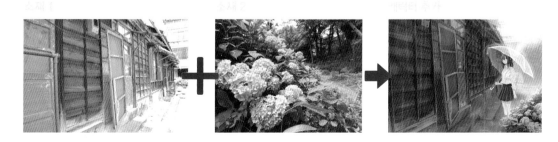

➡ 표현 방법 A 사진을 그대로 가공해서 일러스트로

좋은 사진을 준비할 수 있으면 그대로 가공해서 일러스트를 완성합니다. 사진의 매력적인 요소
(강이 예쁘다, 분위기가 기분 좋다 등)를 강조하고 여분의 요소를 제외합니다. 캐릭터도 눈을 키우
거나 보기 좋은 비율로 조절하고, 주름과 얼룩 등의 여분의 정보를 생략하고 그립니다. 이것과
마찬가지로 사진 가공도 매력적인 요소를 과장해 멋지게 완성합니다.

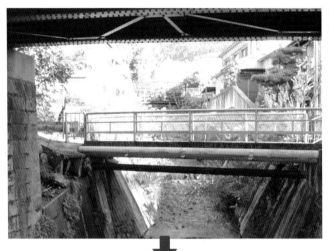

이대로는 화면이 복잡한 찍은 그대로의 사진이므로,
그림 속의 주역을 정하고 나머지 요소를 간략화합니다.

화면이 또렷하도록 다리 주위의 요소를 간결하게 다
듬었더니 다리로 시선이 가게 되었습니다. 밀도가 높
은 곳으로 자연히 눈이 가는 인간의 특성을 이용했습
니다.

사진 가공에 적합한 요소

- 디테일이 복잡한 자연물
- 정보량이 많은 길거리나 건축물

사진 가공의 메리트와 디메리트

- 메리트 … 제작 시간 단축
- 디메리트 … 구도 변경, 촬영이 힘든 구도
- 디메리트 … 취재에 걸리는 코스트(시간·비용)

사진을 트리밍 등으로 조절을 한 뒤에 트레이싱으로 선화를 작성합니다. 불필요한 요소를 생략하거나 디테일을 조절하면서 선화를 그리면 좋습니다. 정보의 취사선택과 매력을 과장한다는 의미는 사진을 직접 가공하고 작성하는 방법과 다르지 않습니다.

완성 일러스트를 떠올리면서 사진을 배치합니다.

불필요한 요소를 생략. 디테일을 조절하면서 선화를 그립니다.

선화의 디테일에 리얼함이 남아 있는 부분은 간단한 채색으로 밸런스를 잡았습니다.

빛 등의 연출 효과나 색감을 조절하고 완성합니다.

사진 가공과 선화를 조합한다

완성 이미지에 따라서는 일부 가공한 사진을 바탕으로 선화부터 작성한 배경 일러스트를 조합하는 것도 좋은 방법입니다. 예를 들면 선화로 그릴 필요가 없는 부분을 '하늘'이나 '아스팔트' 사진을 이용하는 식으로 조합해도 좋습니다. 그때 각 오브젝트의 원근감이나 크기가 뒤죽박죽되지 않도록 주의가 필요합니다.

➡ 표현 방법 C 포토배시

여러 장의 사진을 조합해 작품을 완성하는 기법을 포토배시라고 합니다. 예시는 '이런 장소에 수국이 피었으면…' 하는 상상을 바탕으로 조합하고 작성했습니다. 여러 장의 사진을 조합할 때 사진마다 원근이 제각각이 되지 않도록 주의할 필요가 있습니다. 따라서 적합한 구도의 사진을 여러 장 준비해야 하니 사진 가공과 선화부터 그릴 때보다 난이도가 높습니다. 단, 사진만 준비하면 제작 시간을 크게 줄일 수 있습니다.

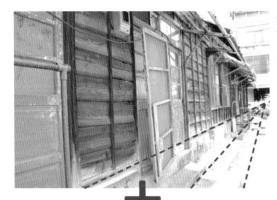

오래된 민가와 수국 사진을 준비했습니다. 두 사진의 눈높이는 거의 같은데 실제 사람의 눈높이보다 약간 낮습니다. 수국 사진을 좌우반전하면 원근마저 비슷해져 소실점을 화면 중앙의 약간 오른쪽 구석으로 통일할 수 있습니다.

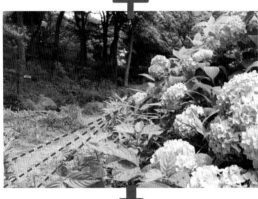

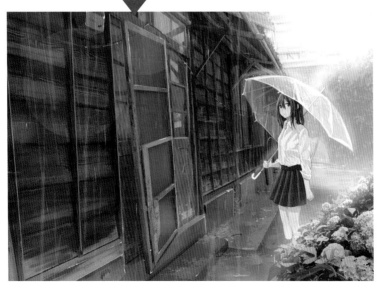

여러 장의 사진을 조합할 때는 원근감 외에도 크기와 광원을 의식하면서 통일하지 않으면 그림에 위화감이 생기니 주의가 필요합니다.

Chapter 1

기초 지식 편

일러스트의 베이스가 될 사진 찍는 법, 선택하는 법과
사진을 가공하기 전에 알아두어야 할
기본 사항을 설명합니다.

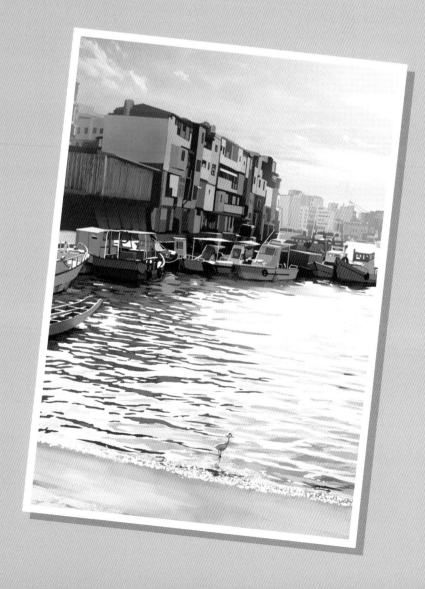

01 │ 사진 촬영 준비

여행지나 외출했을 때 뜻밖에 멋진 곳이나 장면과 만나는 순간이 있는데, 카메라가 없거나 장비가 부족해 그냥 놓치고 마는 일이 드물지 않습니다. 특히 촬영지를 방문할 때는 미리 확실한 계획을 세울 필요가 있습니다.

➡ 카메라를 준비한다

찍은 사진을 나중에 가공한다는 전제가 있으므로, 카메라의 필터 기능 등은 쓰지 않아도 됩니다. 찍을 대상에 따라 차이는 있지만, 야경이라면 삼각대를 준비하면 좋습니다.

P O I N T !

스마트폰 카메라로 충분할까?

요즘 스마트폰 카메라 성능이 높아지면서 스마트폰이나 태블릿으로 찍은 사진도 전혀 문제없습니다. 모델에 따라 다르지만, iPhone으로 찍으면 '.heic'라는 파일 형식으로 저장됩니다. 메일이나 온라인 스토리지에 저장하면 JPEG로 자동변환되는데, 컴퓨터에서 iCloud를 경유하면 '.heic' 형식대로 저장되기도 합니다. '.heic'는 별도의 소프트웨어에서 JPEG나 PNG로 변환하지 않으면 CLIP STUDIO PAINT에서 열 수 없으니 주의해야 합니다.

※ '.heic'는 2019년 5월 시점의 CLIP STUDIO PAINT(v.1.9.0)에서는 지원하지 않습니다.

렌즈는 어떤 것을 선택해야 할까

● **광각렌즈**
넓은 공간을 활용한, 인간의 시야보다 넓은 풍경을 찍을 수 있습니다.
화면에 많은 양의 정보를 담을 수 있습니다.

● **표준 렌즈**
인간의 시야에 가까운 자연스러운 이미지로 찍을 수 있습니다.

● **망원 렌즈**
일부를 잘라낸 것처럼 거리감을 압축한 사진을 찍을 수 있습니다. 표현하고 싶은 것이 한정된 장면에 유용합니다.

➡ 현지를 미리 조사한다

사진을 무작정 가공한다고 해서 매력 있는 그림이 되는 것은 아닙니다. '이번 취재에서는 벚꽃나무 가로수길을 찍는다' 혹은 '뒷골목을 찍는다'처럼 목적을 명확히 정하고 출발합니다. 날씨, 시간대, 계절이나 이벤트 등을 조사하고, 어떤 시기에 현지에 가면 원하는 사진에 가깝게 촬영할 수 있는지 미리 계획을 세웁니다. 맑은 한낮에 찍어두면 다양하게 응용할 수 있지만, 밤이나 해 질 녘의 사진이 목적이라면 시간대에 맞춰서 가는 것이 제작 시간을 단축하는 데 도움이 됩니다.

주역을 정한다

풍경에도 '주역'은 존재합니다. 목적 없이 찍은 사진은 아무리 가공해도 매력 없는 그림이 되고 맙니다. '주역'을 정하고 찍습니다.

야간 조명에 요주의

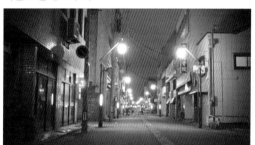

해 질 녘이나 밤이면 가로등에 불이 켜지는 등 환경이 크게 달라집니다. 사진 가공으로 가로등 같은 조명 추가는 간단하지만, 조명 불빛을 지우는 일은 어렵습니다.

생활감이 느껴지는 풍경

뒷골목을 테마로 찍은 예. 캐릭터를 넣기 쉽고, 고양이 등을 더해 이야기를 올려도 좋은 사진입니다.

하늘과 수면

하늘과 물은 가공을 더해 매력을 표현하기 쉬운 요소입니다.

방해물의 간섭을 줄이려면

관광명소 취재는 관광객이 많으면 가공하기가 쉽지 않을 수 있습니다. 시기를 생각하고 방문하면 좋습니다.

02 | 구도를 생각하고 사진을 찍는다

구도 선택은 매력적인 작품을 만드는 데 무척 중요한 요소입니다. 어떤 각도, 어떤 크기, 어떤 위치로 찍으면 표현하고 싶은 그림이 매력적일지 완성할 모습을 생각하면서 촬영합니다.

➡ 캐릭터를 보완하면서 구도를 정한다

캐릭터가 포함된 일러스트나 캐릭터가 주역인 작품이 완성 이미지라면, 어디에 캐릭터를 배치할지 상상하면서 구도를 정하고 사진을 찍습니다. 아는 사람과 협력해 실제로 그 위치에서 포즈를 취하고 촬영하는 것도 좋은 방법입니다.

캐릭터를 상상하고 촬영한다

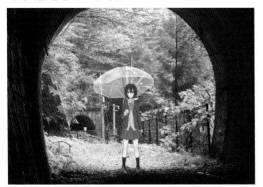

캐릭터를 임시로 배치했습니다. 실제 촬영은 상상으로 보완하거나 아는 사람과 협력해 구도를 잡습니다.

눈높이가 너무 높으면 캐릭터를 배치할 수 없다

눈높이를 높게 설정하면 캐릭터를 배치했을 때 보여줄 수 있는 캐릭터의 정보가 감소합니다.

크기를 일치시킨다

문처럼 기준이 되는 사물의 크기를 확인하고 촬영하면 좋습니다. 건축물은 비율이 어긋나면 위화감이 생깁니다.

캐릭터의 배치를 연구한다

높은 위치에 눈높이를 설정하고 캐릭터를 화면에 넣을 때는 상당히 안쪽에 배치하거나 쭈그려 앉는 식으로 구도와 포즈를 연구합니다.

다른 요소를 가리지 않는지 확인

캐릭터를 배치했을 때 사진 속에 보여주고 싶은 요소를 가리지 않는지 주의하면서 구도를 찾습니다.

➡ 다양한 앵글을 시험한다

사진 가공으로 제작한 일러스트는 나중에 앵글을 변경하기 힘들고 취재에 비용이 드는 것이 단점입니다. 같은 장소에서 여러 번 취재할 수 있다면 상관없지만, 매력적으로 보이는 구도를 찾으면서 다양한 각도로 촬영해두면 좋습니다.

박력은 있지만, 캐릭터를 배치할 수 없다

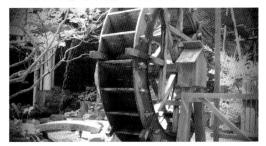

물레방아가 주역. 박력 있는 구도이지만, 캐릭터를 배치할 위치는 왼쪽 구석뿐입니다.

캐릭터를 배치하는 데 밸런스가 좋다

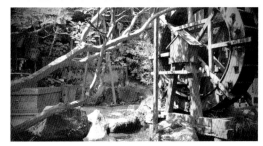

물레방아를 다른 위치에서 찍었습니다. 왼쪽에 나뭇가지가 있는 탓에 캐릭터 배치는 중앙 부근이 적합해 보입니다.

물레방아가 잘 보인다

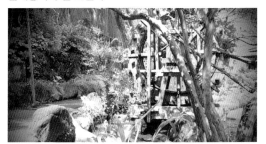

왼쪽에 캐릭터를 크게 배치할 수 있지만, 물레방아와 나뭇가지가 겹쳐서 형태를 명확히 분간할 수 없습니다.

박력이 있으면서 요소의 밸런스도 OK

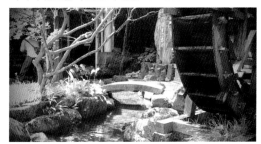

물레방아에 박력을 더하면서 강과 돌다리도 화면에 보기 좋게 담긴 말끔한 인상입니다.

정보량이 많은 하이앵글

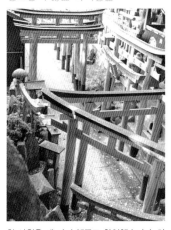

한 사원을 세 가지 앵글로 촬영했습니다. 하이앵글은 그곳이 어떤 장소인지 많은 정보를 전달할 수 있습니다.

박력 있는 구도

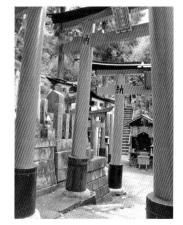

관문에 가까운 위치. 장면 전체는 전달할 수 없지만, 박력 있는 그림으로 완성할 수 있습니다.

깊이가 있는 구도

조금 떨어진 위치. 깊이와 현장감의 연출이 강점인 구도입니다.

➡ 적합한 구도는 어떻게 정해지나?

주역인 요소를 매력적으로 배치했는지, 또한 주역을 돋보이게 하는 주위 환경과 요소가 적절한
지가 좋은 구도를 좌우하는 포인트입니다.

캐릭터를 더해 이야기를 담으면 어떻게든 그림으로는 만들 수 있지만,
우체통이 주역이라면 그다지 매력적인 구도라고 할 수 없습니다.

많은 사람이 이 사진을 보고 '우체통이 주역인 사진'이라고 인식할 것
입니다. 캐릭터를 넣지 않는다면 박력 있는 매력적인 그림입니다.

왼쪽의 나무가 효
과적이지 않고 오
히려 방해물이 되
었습니다. 단풍도
제각각입니다.

나뭇가지와 단풍의
대비가 예쁩니다.
화면 왼쪽에서 오
른쪽으로 이어지는
단풍의 흐름만으로
구성되어 보기 좋
습니다.

P O I N T !

캐릭터가 들어가면 구도도 바뀐다

'그네'가 주역인 장면과 '그네를 탄 소녀'가 주
역인 장면은 접근 방법이 다릅니다. 양쪽 모
두 같은 장소, 같은 시간대에 찍은 사진이지
만 화면의 주역이 캐릭터라면 멀리서 본 구도
나 과장된 로우앵글 또는 하이앵글 등이 적
합합니다.

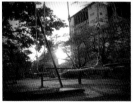

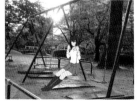

➡ 앵글의 차이

같은 대상을 촬영하더라도 앵글에 따라서 전달할 수 있는 인상은 크게 다릅니다. 앵글에는 대상과 카메라가 수평인 '수평앵글', 밑에서 위로 찍은 '로우앵글', 위에서 아래로 찍은 '하이앵글'이 있습니다.

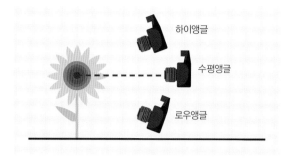

눈높이앵글

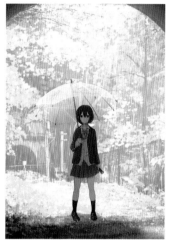

수평앵글 중에서도 사람의 눈높이에 가까운 앵글은 보는 사람이 쉽게 공감하는 구도입니다.

로우앵글

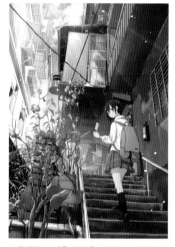

로우앵글로 찍은 사진은 박력이나 위압감이 있는 인상을 연출할 수 있습니다.

하이앵글

하이앵글로 찍은 사진은 객관성이 강하고 상황을 전달하는 데 효과적입니다.

➡ 눈높이앵글이 적합한 장면

사람의 눈높이에 가까워서 안정감과 안심감이 있는 일상의 장면에 적합합니다.

일상적인 장면

사람의 출입이 빈번한 시설이나 생활감이 느껴지는 실내는 공감을 얻기 쉬운 눈높이앵글이 적합합니다.

깊이 이어지는 구도

가로수길이나 선로처럼 '폭이 일정한 사물'이 화면 깊이 이어져 소실되는 듯한, 영원과 거리감이 느껴지는 요소는 수평앵글이 유용합니다.

➡ 로우앵글이 적합한 장면

하늘을 향해 찍는 로우앵글은 고층 건물이나 하늘의 정보를 큰 화면에 담는 데 유용합니다.

높은 건축물

고층 건물 등을 밑에서 찍으면 원근감이 강해져 박력 있는 그림을 완성할 수 있습니다.

하늘과 구름과 별

하늘, 구름, 별 등을 주역으로 그림을 만들 때 유용합니다.

머리 위의 사물

고가도 밑에서 올려다본 장면 등 머리 위에 있는 사물의 박력을 더 강조할 수 있습니다.

위에 매달린 사물

천장이나 사물의 밑면을 보기 쉬운 구도.

날씨 표현

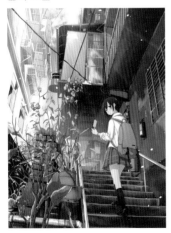

실외는 하늘이 많이 들어가므로 날씨나 시간대의 정보를 표현하기 쉽습니다.

신비한 분위기 연출

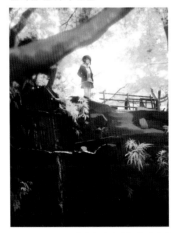

위압감과 박력뿐 아니라 빛의 연출에 따라서 신비로운 인상을 연출할 수 있습니다.

박력을 더한다

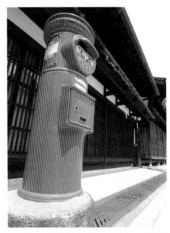

아무렇지 않은 일상의 풍경이라도 박력을 더해 멋지게 표현할 수 있습니다.

➡ 하이앵글이 적합한 장면

하이앵글은 장면의 상황이나 정보를 많이 전달하는 데 유효합니다. 객관성이나 현장감이 있는
그림을 완성할 수 있습니다.

길거리

더 많은 정보를 넣을 수 있는 하이앵글은 길거리를 내려다보는 구도
에 잘 어울립니다. 그래서 지도는 하이앵글로 표현합니다.

야경

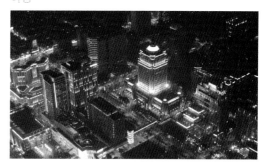

밤이나 해 질 녘 역시 하이앵글과 잘 어울립니다. 삼각대가 있으면
야경을 또렷하게 찍을 수 있습니다.

감시카메라 시점

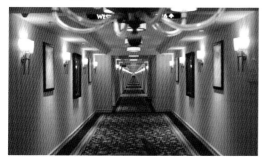

시설의 통로 등은 감시카메라 시점 같은 그림을 만들 수 있습니다. 천
장에 가까운 위치에서 촬영하려면 사다리나 셀카봉 등이 유용합니다.

실내 전체를 내려다본다

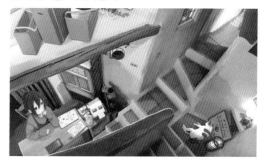

이층 건물의 실내나 복층인 원룸 등을 하이앵글로 찍으면 현장감이
있습니다.

계단 위에서

계단이나 건축물을 선택하면 '일마나 높은
위치에서 내려다보는지' 거리감 연출에 쓸
수 있습니다.

바다와 강

발 부근의 정보를 큰 화면에 담을 수 있어 바다
등을 매력적으로 표현할 수 있습니다.

캐릭터

하이앵글은 머리나 얼굴이 강조되므로 캐릭
터의 귀여움을 끌어내는 효과가 있습니다.

03 | 사진 선택

화질이 좋은 사진을 찍어도 구도가 나쁘면 좋은 작품을 제작하기 어렵습니다. 반대로 구도가 좋은 사진이라도 화질이 나쁘거나 가공에 적합하지 않으면 사진 가공보다 처음부터 그리는 쪽이 편합니다. 그러면 사진 선택의 기준을 살펴보겠습니다.

➡ 불필요한 요소가 들어가지 않게 주의

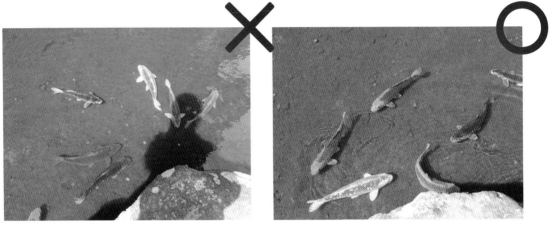

불필요한 요소가 들어가지 않았는지 확인합니다. 가공으로 수정도 가능하지만, 제작 시간을 줄일 수 있게 최대한 번거로운 작업을 하지 않아도 될 사진을 선택합니다. 찍는 사람의 그림자가 메인인 잉어를 덮은 왼쪽 사진은 잉어의 방향이나 동선이 제각각입니다.

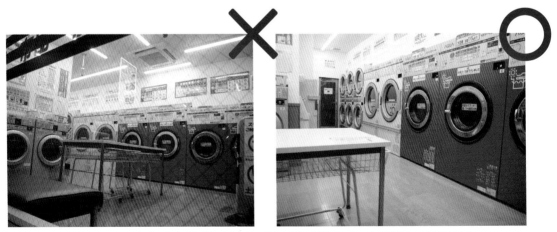

왼쪽 사진은 유리에 격자 모양이 들어 있는 탓에 나중에 수정하더라도 작업이 아주 세밀해지므로 그다지 추천하고 싶지 않습니다.

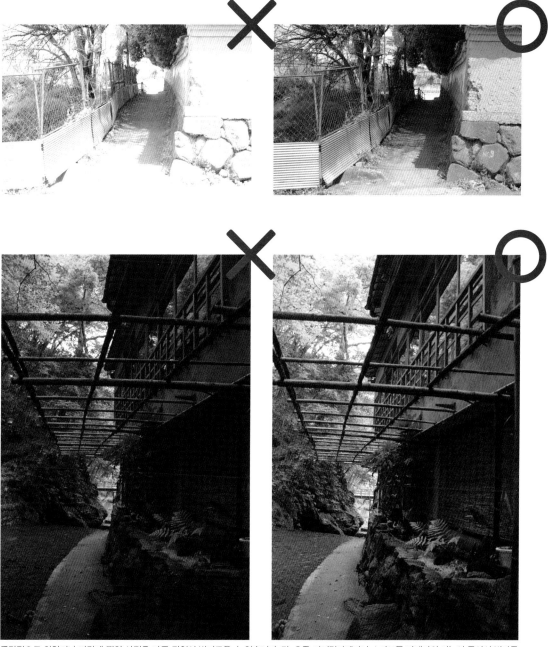

극단적으로 하얗거나 까맣게 찍힌 사진은 가공 작업이 번거로울 수 있습니다. 단, 요즘 디지털카메라나 스마트폰 카메라의 기능이 좋아서 별다른 설정 없이 자동으로 찍어도 충분히 좋은 사진을 얻을 수 있습니다.

04 사진 트리밍

완벽한 레이아웃의 사진 촬영은 무척 힘든 일입니다. 사진을 선택하고 트리밍으로 필요한 부분만 잘라냅니다. 스마트폰으로 찍은 사진은 스마트폰 기능을 사용해 잘라도 좋습니다.

➡ 트리밍하는 법

트리밍의 목적은 불필요한 정보의 삭제와 왜곡의 조절입니다. 우선 각도를 조절해 왜곡을 없애고, 필요 없는 정보가 배제되도록 트리밍합니다.

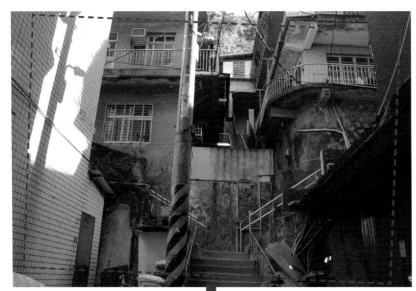

사진에서 화면 중앙의 계단과 수직인 전봇대와 담을 기준으로 각도를 조절합니다. 트리밍은 화면에 담고 싶은 것이나 주역으로 표현하고 싶은 정보를 우선합니다. 물론 의도적으로 기울어지게 트리밍해 화면에 움직임을 더하기도 합니다.

중앙의 계단은 수평, 전봇대는 수직이 되었습니다. 왼쪽 벽면과 오른쪽 담, 가옥은 기울어져 있지만 25페이지에서 수정합니다.

➡ 원근감 조절

트리밍만으로는 하늘을 향해 서서히 좁아지는 왜곡이 남습니다. CLIP STUDIO는 자유 변형 기능으로 왜곡을 조절할 수 있지만, Photoshop은 [원근 자르기 도구]를 사용하면 네 귀퉁이만 선택해도 정면에서 찍은 것처럼 간단하게 보정할 수 있습니다.

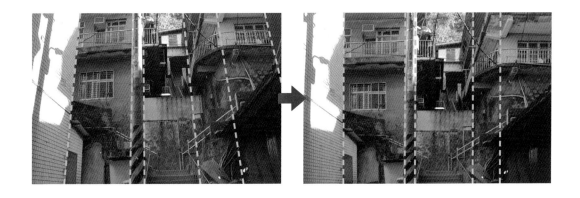

❶ [원근 자르기 도구]를 선택

잘라내고 싶은 이미지를 불러와 도구 창에서 [원근 자르기 도구]를 길게 누르고 [원근 자르기 도구]를 클릭합니다.

❷ 선택 범위를 일치시킨다

정면에서 보고 싶은 부분을 선택하고 벽면과 계단의 기울기에 선택 범위를 일치시킵니다.

❸ 왜곡의 수정 완료

[Enter] 키를 누르면 선택 범위를 제외한 부분이 잘려나가고 왜곡이 수정됩니다.

05 작품의 창조성을 좌우하는 정보의 취사선택

사람의 눈은 아무래도 정보량이 많은 부분으로 시선이 집중됩니다. 불필요한 정보를 지우고, 보여주고 싶은 요소를 선택해 정보량을 조절합니다.

➡ 일러스트와 사진은 정보량이 다르다

애니메이션이나 만화 등도 깊은 부분일수록 묘사를 줄이거나 가는 선으로 그립니다. 데포르메로 간략화한 캐릭터와 조화롭도록 배경을 간략화하는 것입니다. 요즘 데포르메란 '요소를 강조하거나 생략하는 것'을 가리키는 용어입니다.

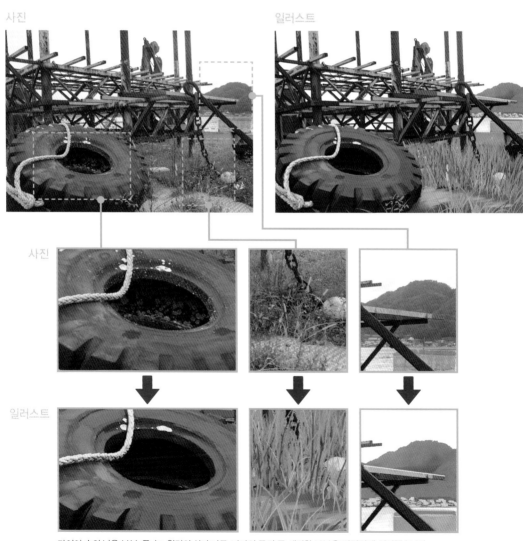

타이어 속의 낡은 부분, 풀, 녹, 원경의 산과 나무, 바다의 물결 등 세밀한 부분은 간략하게 처리했습니다.

➡ 매력적인 부분을 강조하는 정보의 취사선택

우선 사진의 강조하고 싶은 요소를 정리합니다. 예시는 숲속의 햇살이 지면을 비추는 분위기와 오른쪽의 울타리 안쪽으로 시선이 가는 깊이감이 좋아서 그 부분을 강조했습니다. 안쪽으로 갈수록 묘사를 줄이고 하얗게 처리해 시선이 안쪽으로 가도록 의도적으로 조절했습니다. 선이 돋보이도록 좌우의 낙엽도 줄였습니다.

사진 일러스트

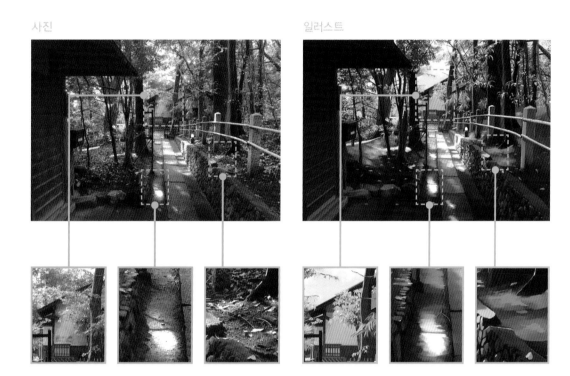

P O I N T !

사진(현실)보다 매력적인 데포르메

예시 일러스트는 사람이 가진 색채 이미지를 강조했습니다. 하늘과 바다는 파랗다는 이미지가 있어서 실제 사진보다 선명한 색감을 썼습니다. 색조 보정 효과나 오버레이 같은 레이어 효과를 활용해 색감은 선명하게 처리했습니다. 사진처럼 하늘이 하야면 하늘 사진을 합성하거나 브러시로 새로 그립니다.

사진 일러스트

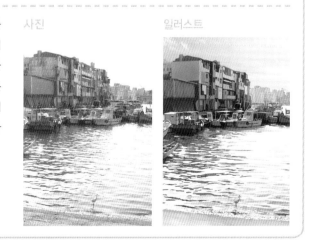

06 필터를 사용해 밀도를 낮춘다

우선 이미지 가공 소프트웨어의 필터 기능을 활용해 사진의 밀도를 단숨에 떨어뜨립니다. 브러시로 그린 듯한 효과를 더할 수 있는 필터도 있으니 원하는 터치에 적합한 효과를 선택합니다.

➡ 무료 소프트웨어 FotoSketcher를 사용한 가공법

사용자가 많은 CLIP STUDIO는 페인팅 소프트웨어여서 지금의 버전은 다양한 필터를 제공하지 못합니다. 색감 조절이나 흐리기 효과를 활용할 수는 있지만, 사진 전체를 일러스트처럼 가공하는 기능이 없습니다. 사진을 바로 수정하거나 다른 소프트웨어에서 가공해 다시 가져오는 과정이 필요합니다. 무료 소프트웨어인 FotoSketcher를 사용한 가공 방법을 소개합니다.

❶ FotoSketcher에서 원본 사진을 연다

FotoSketcher를 이용해 필터를 올립니다. 우선 일러스트로 가공하고 싶은 사진을 불러옵니다.

❷ 그리기 스타일

[그리기 매개 변수]에서 원하는 효과를 선택합니다. 효과의 강도 등의 수치를 조절합니다.

❸ 필터를 적용한다

[그리기]를 선택하면 설정한 효과로 필터를 적용할 수 있습니다.

❹ 저장한다

[그림 따로 저장]을 선택하고 이미지를 JPEG나 PNG 형식으로 저장하면 끝입니다.

원본 사진

휘어진 가드레일 사진으로 그리기 스타일별 효과를 비교해보겠습니다.

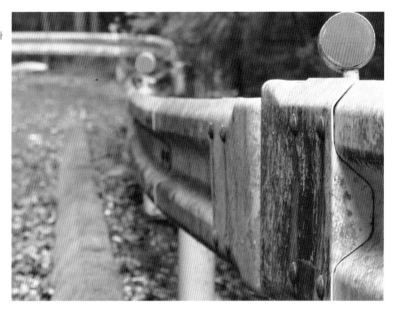

연필 스케치(색상)

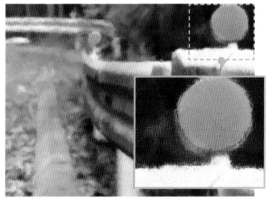

부드러운 터치가 반영됩니다.

수채화

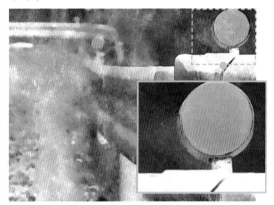

흐릿한 수채화처럼 안쪽으로 갈수록 디테일의 경계가 모호해집니다. 초점이 맞지 않는 사진은 활용하기가 조금 어렵습니다.

오일 페인팅

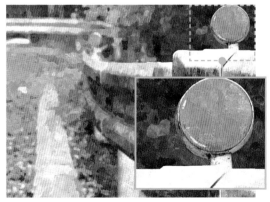

색을 덧칠한 유화 스타일의 효과입니다. 채도가 높아지는 것도 특징입니다.

브러시 선

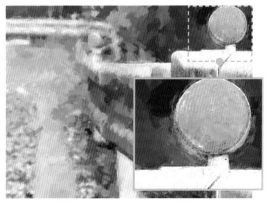

그림 느낌의 터치를 남긴 효과를 얻을 수 있습니다. 수채화처럼 안쪽으로 갈수록 경계의 모호함이 강해집니다.

➡ Photoshop을 사용한 가공법

페인팅 소프트웨어로 쓰이는 Photoshop이지만, 이미지 가공 소프트웨어이므로 필터 기능도
충실합니다. Photoshop 필터 기능의 효과를 소개합니다.

❶ 원본 사진을 연다

Photoshop으로 가공할 사진을 불러옵니다. 해상도가 너무 낮은 사
진을 가공하면 디테일이 뭉개질 수 있으니 최대한 고화질 사진을 사
용합니다.

❷ 필터 갤러리를 선택한다

[필터] → [필터 갤러리]를 선택합니다.

❸ 필터 효과를 선택한다

[예술 효과]에서 원하는 이미지의 효과를 선택합니다.

❹ 효과의 세부 설정을 조절한다

[브러시 크기]와 [브러시 세부]
등을 미리보기로 디테일을 확인
하면서 조절합니다.

❺ 필터 효과를 적용한다

필터가 적용되었습니다. 얼핏 원본 사진에 비해 변하지 않았지만, 이
후에 덧그려서 좀 더 밀도를 떨어뜨리는 작업을 할 예정입니다. 지금
은 이것으로 끝입니다.

❻ 저장한다

[다른 이름으로 저장]을 선택하고 JPEG 또는 PNG 형식으로 저장합
니다.

다양한 필터를 활용한다

원본 사진

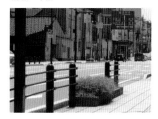

Photoshop의 다양한 필터 효과를 소개합니다.

포스터 가장자리

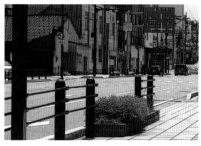

각 요소가 검은 선으로 테두리를 친 듯한 효과가 있습니다.

오려내기

오려낸 것처럼 평면적인 채색을 조합해 구성한 듯한 인상을 연출합니다.

프레스코

전체적으로 어두운 색이 강조됩니다. 화면이 약간 무거운 인상입니다.

페인트 바르기

브러시로 칠한 자국 같은 효과가 있습니다. 밝은 부분이 조금 하얗게 변합니다.

포스터화

사진의 계조는 명암과 색채에 따라서 단계적으로 줄어드는 표현을 할 수 있습니다. 사용하는 색 수를 줄여서 일러스트에 가깝게 표현할 수도 있습니다. 이 기능은 [이미지] → [조정] → [포스터화] 순으로 사용합니다.

07 공기원근법과 색채원근법

리얼리티가 있는 배경을 그릴 때 주로 등장하는 '원근법'이지만, 사진으로 배경 일러스트를 제작할 때도 원근법을 강조한 가공으로 배경의 매력을 강조할 수 있습니다. 공기원근법과 색채원근법을 소개합니다.

➡ 공기원근법

'멀리 있는 사물일수록 푸르스름하게 흐려져 또렷이 보이지 않는' 대기의 효과를 이용한 원근법입니다. 원경일수록 간략하게 묘사하거나 흐리게 그려서 원근감을 표현합니다.

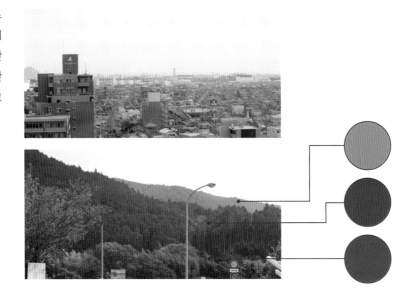

태양의 위치와 하늘의 색에 따라서도 달라지지만, 아침노을·석양 표현에서도 멀리 있는 산 등은 푸르스름합니다. 빌딩 같은 건물은 밤이 깊을수록 정보량이 줄고 실루엣으로 어둡게 표현하면 좋습니다.

선화로도 가까운 사물의 밀도를 높이거나 두꺼운 선으로 그리고, 안쪽으로 갈수록 흐릿하게 밀도를 낮춰서 원근을 표현할 수 있습니다.

➡ 색채원근법

색채원근법은 색의 심리적인 효과와 시각(착각) 효과를 이용해 원근을 강조하는 표현법입니다. 빨간색 같은 난색은 '진출색, 팽창색'이라고 하는데 면적에 비해 크게 보이거나 압박감이 있습니다. 파란색 같은 한색은 '후퇴색, 수축색'이라고 하는데, 난색과 반대로 면적에 비해 작아 보이거나 흡수되는 것처럼 느껴집니다.

난색은 필요 이상으로 시선을 집중시키는 효과가 있습니다. 가공할 사진 작품에 따라 난색을 다른 색으로 바꾸거나 흐리게 조절 또는 삭제해도 좋습니다.

중앙의 원이 난색, 주위가 한색이므로 앞으로 돌출된 것처럼 보입니다.

왼쪽과 달리 중앙의 원이 한색, 주위가 난색이므로 후퇴한 것처럼 보입니다.

앞쪽의 빨간색 기둥이 난색이라서 넓어 보입니다. 중앙은 한색을 사용해 깊이를 표현했습니다.

➡ 근경의 처리

표현하고 싶은 연출에 따라 다르지만, 기본적으로 근경은 디테일을 가장 세밀하게 표현합니다.
거리가 가깝다는 말은 화면에 크게 배치되어 시선을 끌기 쉽다는 뜻입니다. 디테일을 적당히 남
기면서 사진의 생생함을 줄이면 좋습니다.

의도적으로 밑색을 칠한 듯한 터치 표현을, CLIP
STUDIO의 브러시 도구를 활용해 일러스트다운 느
낌을 강조합니다.

중경에 주역을 배치했다면 근
경을 흐리게 처리해, 중경에
초점을 맞춰서 주역을 강조하
는 방법도 있습니다.

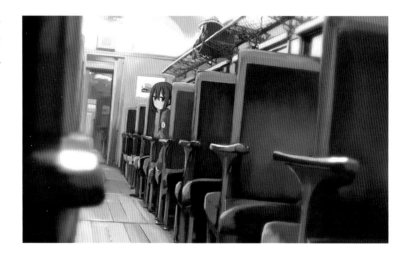

P O I N T !

CLIP STUDIO로 흐리게 처리하는 방법

원본 사진을 CLIP STUDIO에서 열고 복제합니다. 복제한 레이어
에 [필터] 메뉴 → [흐리기] → [가우시안 흐리기]를 선택하고, 임
의의 수치를 입력한 뒤에 'OK'를 클릭합니다. 끝으로 효과를 적
용한 레이어에서 초점을 맞추고 싶은 부분만 지우개 도구로 지
웁니다. 레이어 마스크 기능(p.114)을 활용하면 흐려질 위치를 변
경할 수 있어 편리합니다.

➡ 중경의 처리

사진을 찍는 방법에 따라 차이가 있지만, 중경은 장면의 정보를 가장 설명하기 쉽습니다. 묘사의 양은 근경보다 밀도를 조금 낮춰서 거리감을 연출합니다. 근경에 흐리기 효과 등을 더하거나 근경이 존재하지 않는 장면은 중경의 밀도가 가장 높습니다. 사진에 따라서는 대부분 가공을 하지 않아도 근경과 원경의 처리만으로 매력적인 그림이 될 수 있습니다.

사진

일러스트

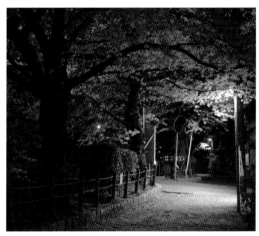 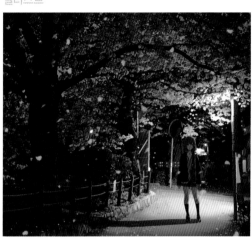

중경에 캐릭터(주역)가 있는 장면은 캐릭터에 가까운 채색으로 중경의 밀도를 낮추면 캐릭터와의 조화를 잡기 쉽습니다.

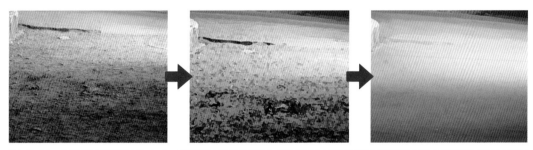

FotoSketcher의 [오일 페인팅]이나 Photoshop의 [페인트 바르기] 같은 느낌의 필터를 사용해 질감을 간략하게 다듬고, CLIP STUDIO의 브러시 도구로 덧그려서 정보를 줄입니다.

사신

일러스트

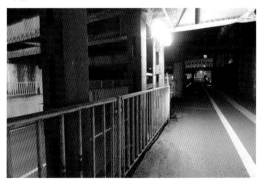

근경·원경에 비해 중경은 묘사의 양이 크게 다르지 않지만, 눈에 쉽게 띄는 근경의 채색을 간략하게 조절한 덕분에 일러스트 같은 인상을 표현할 수 있습니다.

➡ 원경의 처리

원경은 기본적으로 정보량을 가장 많이 줄입니다. 찍은 사진은 대부분 디테일이 세밀하니 줄여
줍니다.

사진

일러스트

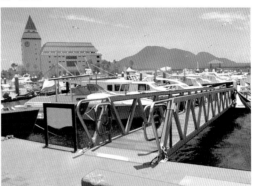

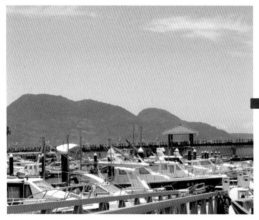
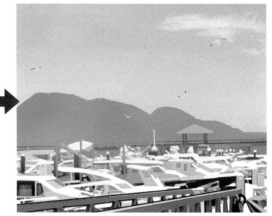

복잡한 장소인 탓에 산은 실루엣만 남겨두고, 안쪽으로 갈수록 흐려지는 공기원근법의 효과를 적용해 푸르스름하게 처리했습니다. 산의 정보를
줄이는 한편, 갈매기를 그려 넣어 항구의 분위기를 연출하고 원경의 밀도를 극단적으로 낮춰 갈매기를 돋보이게 했습니다.

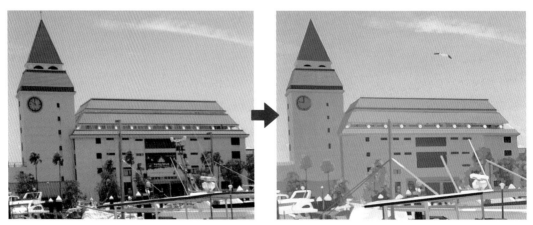

안쪽의 건물은 세밀한 디테일을 간략하게 처리했지만, 너무 간략하면 밋밋해 보이므로 형태를 알아볼 수 있는 정도만 남겼습니다. 디테일을 약간
남기면 더 안쪽에 있는 산과의 거리감을 연출할 수 있습니다.

테크닉 편

사진을 베이스로 일러스트를 그리는 기본 테크닉과
표현할 사물의 특징에 적합한 가공과 수정 방법을
자세히 살펴보겠습니다.

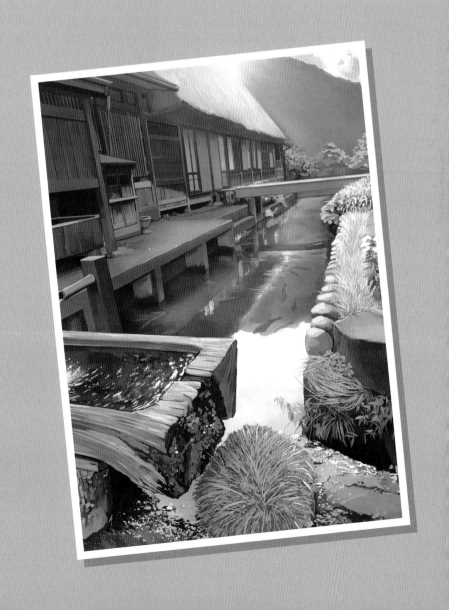

01 색 없는 법 기본 편 1 (오버레이)

사진을 일러스트처럼 가공할 때는 우선 색을 선명하게 조절할 필요가 있습니다. [오버레이] 레이어를 원본 레이어와 겹치면 어두워지지 않고 색을 본래 레이어에 추가할 수 있습니다.

➡ 오버레이 모드로 사진의 색감을 더 선명하게

세밀한 디테일 묘사는 이후에 브러시로 수정할 예정입니다. 지금은 에어브러시처럼 부드러운 브러시로 대강 색을 올렸습니다. CLIP STUDIO로 설명하지만, Photoshop도 순서는 같습니다.

가공하기 전의 사진

오버레이 레이어

❶ 사진을 연다

가공 전의 사진을 불러옵니다. 앞쪽의 단풍 색에 선명함이 부족하고, 물의 탁한 부분이 거슬려서 그 부분을 중심으로 색을 올립니다.

❷ 신규 레이어를 추가한다

[레이어] 창을 열고 [신규 래스터 레이어]로 레이어를 추가합니다.

❸ 붓을 선택한다

[붓] 도구 또는 [에어브러시] 도구에서 원하는 브러시를 선택합니다. 지금은 [에어브러시]의 [부드러움]을 선택했습니다.

❹ 색을 선택한다

[컬러써클] 창이나 [컬러 세트] 창에서 원하는 색을 선택합니다.

❺ 위치별로 색을 올린다

요소별로 과장하고 싶은 색을 올립니다. 단풍에는 빨간색 계열, 안쪽 수면에 단풍의 반사된 영향을 표현하려고 빨간색을 올리고, 화면 아래의 수면에는 풀의 파란색과 단풍의 색을 섞은 보라색을 올렸습니다.

❻ 그리기 모드를 변경

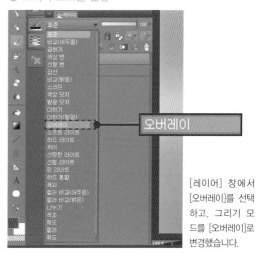

[레이어] 창에서 [오버레이]를 선택하고, 그리기 모드를 [오버레이]로 변경했습니다.

❼ 오버레이가 적용되었다

사진의 밝기와 색감이 달라졌습니다. 앞쪽의 단풍은 색이 선명해지고 물은 파랗게 되었습니다.

❽ 불투명도를 조절

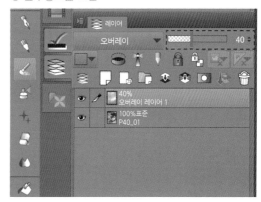

색감이 약간 짙어서 [레이어] 창에서 오버레이 레이어의 [불투명도]를 40%로 낮췄습니다. 브러시로 다듬은 뒤에 오버레이를 다시 추가하기도 하지만, 색 조절 작업은 일단 끝납니다.

02 | 색 없는 법 기본 편 2 (색조·채도)

배경 일러스트에 현실보다 선명한 색을 쓰는 일이 적지 않습니다. 사진으로 가공하고 작성할 때는 선명함을 과장하면 현실의 배경보다 보기 좋게 표현할 수 있습니다.

➡ 색조 조절의 기본 테크닉

[신규 색조 보정 레이어]에서 [톤 커브]나 [색조·채도·명도] 등을 사용해 조절합니다. 사진을 그대로 보정하면 원본 상태로 되돌릴 수 없지만, [신규 색조 보정 레이어]를 사용하면 반영된 효과를 나중에 조절할 수 있습니다. [톤 커브]의 상세한 사용법은 41페이지를 참고해주세요. 지금은 CLIP STUDIO의 작업 방법을 설명합니다. 기본 순서는 Photoshop도 같습니다.

❶ 원본 사진을 연다

주택가 사진을 보정합니다. 오른쪽 아래의 어두운 음영 부분이나 불그스름한 색조를 조절합니다.

❷ 톤 커브(RGB)

[레이어] → [신규 색조 보정 레이어] → [톤 커브]를 선택하고, 전체의 대비를 조절합니다. 자세한 내용은 41페이지를 참조합니다.

❸ 톤 커브(Blue)

톤 커브의 채널을 [Blue]로 변경해 푸른 색감을 강조했습니다. 자세한 내용은 41페이지에서 설명합니다.

❹ 채도

[레이어] → [신규 색조 보정 레이어] → [색조·채도·명도]를 선택하고, 화면 전체의 채도를 약간 높였습니다. 채도가 너무 높아지는 부분이 있지만, 이후에 브러시로 수정하므로 전체의 분위기를 우선해도 괜찮습니다.

톤 커브

톤 커브란 사진의 명암을 그래프로 조절할 수 있는 기능입니다. CLIP STUDIO는 [편집] 메뉴 → [색조 보정] → [톤 커브]를 선택하면 그래프가 표시됩니다. Photoshop은 [이미지] 메뉴 → [조정] → [곡선]을 선택합니다.

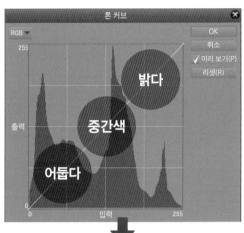

중앙축을 기준으로 그래프 왼쪽은 사진의 어두운 부분, 오른쪽은 사진의 밝은 부분을 나타냅니다. 이 그래프를 위로 올리면 밝아지고 아래로 내리면 어두워집니다.

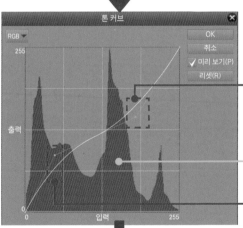

40페이지는 사진의 음영 부분이 너무 어두워서 [톤 커브]로 대비를 조절했습니다. 왼쪽은 어두운 영역을 밝게 조절한 예입니다.

프리셋의 기준선보다 커브를 아래로 낮추면 원본 사진보다 어두워집니다.

※ 40페이지는 이 조작을 실행하지 않았습니다.

[톤 커브]의 아래쪽 그래프는 밝은 영역의 넓이를 나타냅니다.

프리셋의 기준선보다 커브를 높이면 원본 사진보다 밝아집니다.

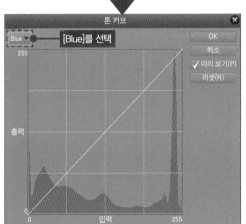

푸른 하늘의 영향을 과장하려고 톤 커브의 채널을 [RGB]에서 [Blue]로 바꿔 푸른 색감을 강조합니다. 이때도 그래프를 위로 올리면 푸른 색감이 강해지고, 낮추면 약하게 조절할 수 있습니다.

03 | 수정 처리의 기본 공정

사진의 색조 보정과 필터 기능만으로 보완하기 힘든 부분을 직접 수정해 일러스트로 제작합니다.

➡ 브러시로 사진을 바로 수정한다

수정이 편한 CLIP STUDIO의 브러시 기능을 소개합니다.

❶ 브러시 크기의 변경법
[브러시 크기] 창에서 원하는 수치를 설정합니다. 키보드의 Ctrl + Alt 키를 누른 상태로 드래그하면 변경할 수 있습니다.

❷ 클리핑 마스크

클리핑 마스크 기능을 이용하면 밑그림을 벗어나지 않게 그릴 수 있습니다. [레이어] 창에서 [아래 레이어에서 클리핑]을 설정합니다.

❸ 스포이트 기능

스포이트 기능을 이용해 사진에서 색을 추출할 수 있습니다. 스포이트 도구를 선택하고 사진에서 추출하고 싶은 색의 위치를 클릭해 사용합니다. 브러시 도구를 선택하고 Alt 키를 누른 상태로 드래그하면 스포이트 기능을 쓸 수 있습니다.

❹ 레이어 합성 모드

[레이어] 창에서 모드를 변경하면 아래 레이어의 효과를 바꿀 수 있습니다. 이 책에서는 [곱하기], [스크린], [더하기(발광)], [오버레이]를 주로 사용합니다.

POINT!
자주 사용하는 레이어의 합성 모드

● **[곱하기]**
아래 레이어와 조작 중인 레이어의 색을 합치는 모드. 겹치면 겹칠수록 어두워집니다. 배경의 문자 등을 다듬고 싶을 때, 그림자를 그리고 싶을 때 사용합니다. 레이어의 하얀 부분은 영향을 받지 않습니다.

● **[스크린]**
아래 레이어와 조작 중인 레이어의 색을 합치지만 효과는 [곱하기]의 반대입니다. 겹치면 겹칠수록 밝아집니다. 푸른 하늘에 하얀 구름을 배치하고 싶을 때, 문자에 텍스처를 적용하고 싶을 때 씁니다. 레이어의 검은 부분은 영향을 받지 않습니다.

● **[오버레이]**
아래 레이어를 반전하고 조작 중인 레이어와 합칩니다. 조작 중인 레이어의 밝은 부분은 [스크린]처럼 더 밝아지고, 어두운 부분은 [곱하기]처럼 더 어두워집니다. 50%의 회색만 아래 레이어의 영향을 받지 않습니다. 그림자를 대강 칠하고 싶을 때 씁니다.

● **[더하기(발광)]**
[더하기(발광)]은 아래 레이어에 조작 중인 레이어의 색을 더합니다. RGB의 수치끼리 더하므로 원본보다 밝아집니다. [발광 닷지]와 [색상 닷지]의 효과가 비슷합니다.

모티브에 따라 브러시를 구분한다

그리고 싶은 스타일에 따라 다르지만, 리얼한 느낌을 남기면서 수정하려면 각 요소의 질감에 적합한 브러시를 선택하면 좋습니다. CLIP STUDIO는 [도구] 창 → [보조 도구] 순으로 선택합니다.

하늘

[붓] → [수채] → [번짐 가장자리 수채]를 사용합니다. 구름을 그리는 데도 편리합니다. 세밀한 부분은 펜 도구나 손끝 도구를 함께 사용합니다.

강·수면

[펜] → [G펜]을 사용합니다. 세밀한 묘사가 장점인 [G펜]은 수면의 하이라이트를 그리는 데 유용합니다.

나무·풀

[펜] → [거친 펜]을 사용합니다. 펜의 모양이 불규칙해 풀처럼 유기물을 그릴 때 단조롭지 않아서 좋습니다.

지면·아스팔트

[에어브러시] → [스프레이]를 사용합니다. 흙이나 아스팔트 등의 질감을 표현하는 데 편리합니다.

벽·콘크리트

[에어브러시] → [번짐 스프레이]를 사용합니다. 벽 등의 오염된 부분을 그리는 데 편리합니다. 덧칠해서 농담을 표현합니다.

집·건축물

[오일 파스텔]은 CLIP STUDIO ASSETS(https://assets.clip-studio.com/ko-kr/)에서 배포하는 브러시입니다. 목조 건축이나 섬유처럼 일정한 방향이 있는 소재 등에 편리합니다. 질감을 적당히 남기면서 그릴 수 있습니다.

원본 사진

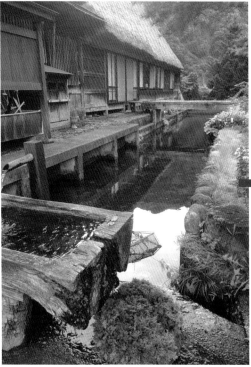

수정 레이어

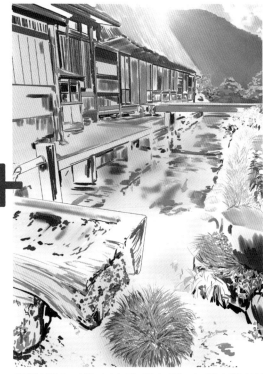

고인 연못의 정보량이 많아 복잡해 보입니다. 잉어도 멀리 떨어져 있고, 화면 중앙이 약간 허전한 인상입니다.

수정한 부분만 표시한 레이어. 펜 터치가 거칠고 수정하지 않은 부분도 많습니다.

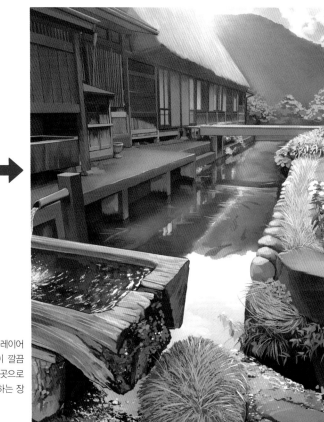

완성 일러스트
원본 사진 + 수정한 레이어를 합친 그림. 화면이 깔끔하고 표현하고 싶은 곳으로 충분히 시선을 유도하는 장면이 되었습니다.

어느 부분을 중점적으로 수정해야 할까?

정보량이란 '수량'과 '묘사의 밀도'를 가리킵니다. 양쪽 모두 너무 줄이면 그림의 매력이 줄어들 수밖에 없습니다. 그림 속에서 무엇을 우선 강조할지 생각하면서 수정하면 좋습니다.

시선을 끌기 쉬운 요소 주위를 수정

원본의 화면 왼쪽 아래 수면의 파문이 밀도가 높아 시선을 끌기 쉬워서 강조하고 싶었습니다.

주위 풀 등의 정보를 줄여서 수면을 강조했습니다.

복잡한 부분의 정보량을 줄인다

원본에는 화면 앞쪽과 집 안쪽에 나무가 있고, 더 깊은 곳에 산이 보이는 구성입니다.

앞쪽의 나무와 안쪽 산의 묘사를 극단적으로 줄이면 거리감을 연출할 수 있고, 화면도 깔끔해집니다.

원경과 근경을 중심으로 수정

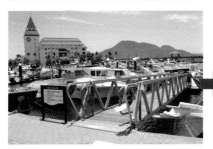

근경의 요소는 아무래도 시선을 끌기 쉽습니다. 원경 도 일러스트 표현으로 묘사를 줄이는 일이 많으므로, 이 점을 우선해서 수정합니다.

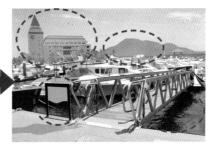

브러시로 안쪽 건물, 앞쪽의 간판, 차량 통행 방지턱 등을 중심으로 밀도를 줄입니다. 앞쪽의 도장과 간판 의 문자가 없어질 정도로 불필요한 정보를 최대한 지 웠습니다.

04 레이어 구성

요소가 겹치는 사진에서 레이어는 필수 기능입니다. 다른 레이어의 요소는 서로 간섭하지 않고, 위치를 조절하거나 색감을 변경할 수 있습니다. 각 요소와 과정별로 구분해두면 나중에 수정하기 편리합니다.

➡ 레이어 기능을 활용한다

레이어의 합성 모드를 변경하면 표현하고 싶은 효과에 적합한 연출을 할 수 있습니다. 레이어의 불투명도를 조절하면 효과의 강약도 얼마든지 조절할 수 있습니다. 레이어의 합성 모드는 57페이지에서 자세히 설명합니다.

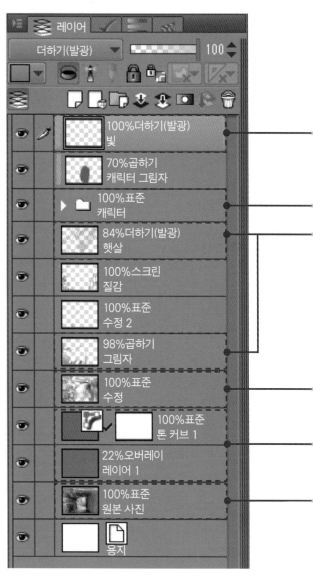

더하기 (발광)

연출(캐릭터)

햇살 연출 효과를 캐릭터에 더했습니다. [더하기(발광)]이나 [스크린] 레이어 등을 사용합니다.

캐릭터

캐릭터는 배경과 다른 폴더로 구분하면 연출 효과를 각각 더할 수 있어 편리합니다.

더하기 (발광)

곱하기

연출(배경)

음영과 햇살 등의 연출 효과는 브러시로 수정한 뒤에 추가합니다. [더하기(발광)]은 빛, [곱하기]는 음영을 더하는 데 사용합니다.

곱하기

수정

수정 위치만 표시한 레이어. 요소에 따라서 브러시를 구분해서 사용합니다.

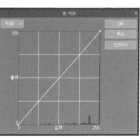

색조 보정

[오버레이] 레이어로 색감을 조절하고, [톤 커브]로 대비를 조절했습니다.

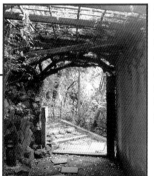

원본 사진

가공 전의 원본 사진. 사진을 직접 수정하면 원래대로 되돌릴 수 없으므로, 새로운 레이어를 추가하고 가공했습니다.

05 | 푸른 하늘과 구름

하늘이 넓은 면적을 차지하는 장면은 하늘과 구름을 가공하면 일러스트다운 느낌을
강조할 수 있습니다.

➡ 푸른 하늘

하늘의 파란색을 선명하게 조절하거나 구름의 세밀한 디테일을 브러시로 수정합니다.

❶ 원본 사진을 연다

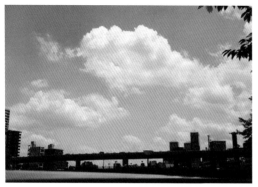

가공하고 싶은 하늘 사진을 준비하고 CLIP STUDIO로 불러옵니다.

❷ 오버레이로 색감 조절

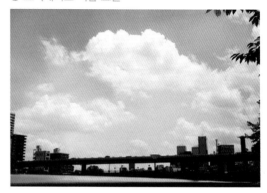

원본 사진은 하늘의 색이 조금 어두워서 파란색 [오버레이] 레이어를
전체에 올렸습니다(p.49-❷).

❸ 브러시로 수정

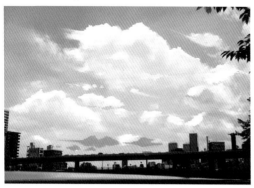

구름이 흐르는 방향을 의식하면서 브러시를 사용해 수정합니다
(p.49-❸). 빛이 닿는 밝은 면에 브러시의 터치를 남기듯이 수정하면
일러스트 같은 분위기가 생깁니다.

❹ 고층 구름의 표현

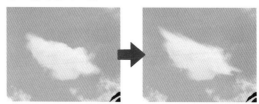

지상에서 멀리 떨어져 윤곽이 또렷하지 않은 고층의 구름을 표현합니
다. [손끝] 도구를 사용해 구름이 흐르는 방향으로 당겨서 흐리게 다
듬습니다.

[색 혼합] 도구 → [보조 도구] 창에서 [손끝]을 선택하고, [도구 속성]
창에서 브러시 크기 등을 설정합니다.

⑤ 하늘의 색 폭을 넓힌다

[더하기(발광)] 레이어❹로 [그라데이션]을 추가해 하늘의 색 폭을 넓힙니다. 이번에는 불투명도를 28%로 조절했습니다.

⑥ 연출 효과를 추가

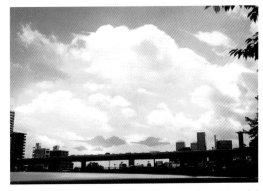

다시 [오버레이] 레이어❺로 하늘 윗부분의 파란색을 강조하고, 빛이 강하게 닿는 부분에 [더하기(발광)] 레이어❻을 추가했습니다. 이것으로 끝입니다.

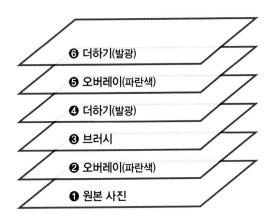

❻ 더하기(발광)

❺ 오버레이(파란색)

❹ 더하기(발광)

❸ 브러시

❷ 오버레이(파란색)

❶ 원본 사진

P O I N T !
구름은 부분적으로 수정한다

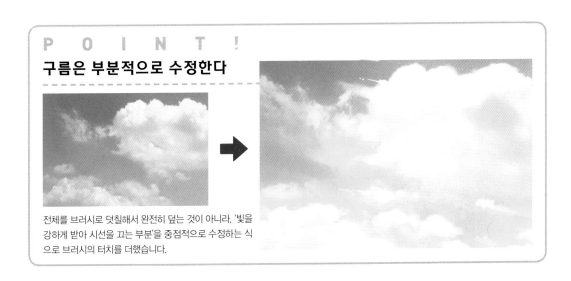

전체를 브러시로 덧칠해서 완전히 덮는 것이 아니라, '빛을 강하게 받아 시선을 끄는 부분'을 중점적으로 수정하는 식으로 브러시의 터치를 더했습니다.

06 흐린 하늘과 해 질 녘의 하늘

흐린 하늘과 해 질 녘의 하늘은 계절과 날씨, 시간대에 따라서 아주 다릅니다. 평소 다양한 날씨와 시간대의 하늘을 찍어두면 표현하고 싶은 이미지에 알맞은 사진을 바로 찾을 수 있어 편리합니다.

➡ 흐린 하늘

흐린 하늘은 색 폭이 좁지만, 완전히 그레이스케일이 아니라 대부분 약간의 색감을 띠고 있습니다. 선입견 때문에 그레이스케일로만 표현하기 쉽지만, 이런 점을 배울 수 있는 것도 사진 가공으로 만드는 일러스트의 장점이라고 생각합니다.

❶ 원본 사진을 연다

원본 사진을 불러옵니다. 해 질 녘에 찍은 탓에 구름 사이로 보이는 빛이 아주 약간 노란색을 띱니다.

❷ 구름을 수정

이번에는 색감 조절이 필요 없어서 새로 레이어를 작성하고 브러시로 수정했습니다. [번짐 가장자리 수채] 브러시 등으로 적절하게 디테일을 남기면서 간략하게 다듬습니다.

❸ 전선을 그려 넣는다

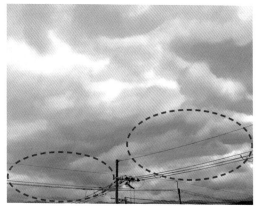

전선 등의 세밀한 실루엣은 구름을 수정한 뒤에 그려야 작업이 수월합니다. 새 레이어를 작성하고 수정했습니다.

❹ 빛의 연출을 추가

빛이 들어오는 틈 주변의 빛 연출은 도구 창에서 [에어브러시]를 선택하고 [더하기(발광)] 레이어에 넣었습니다. 단, 너무 강하게 넣으면 비가 갠 분위기로 바뀝니다.

➡ 해 질 녘 의 하 늘

해 질 녘의 하늘은 오렌지색 하나로도 쉽게 표현할 수 있습니다. 흐린 하늘처럼 실제로 해 질 녘
의 하늘을 관찰해보면 계절과 시간대에 따라서 색이 다양합니다. 한낮과 달리 태양의 위치가 낮
으므로 구름 아랫부분에 빛이 닿는 모습을 표현합니다.

❶ 원본 사진을 연다

해 질 녘의 사진을 조절합니다. 하늘색과 오렌지색의 색감이 약간 탁해
보입니다.

❷ 오버레이

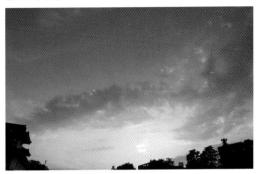

색이 더 선명해지도록 신규 [오버레이] 레이어를 추가하고 윗부분의
하늘에 파란색, 아랫부분의 석양 주위에 오렌지색을 넣었습니다.

❸ 구름을 수정

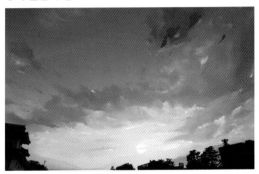

구름 사이로 비치는 석양빛의 방향에 맞춰 브러시로 수정합니다. 화면
윗부분에 새로 구름을 추가했습니다.

❹ 햇살을 강조

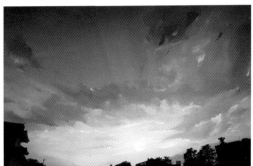

석양빛을 강조합니다. 태양 쪽으로 시선을 유도하는 효과를 더했습
니다.

P O I N T !
하늘의 색 정보량을 늘린다

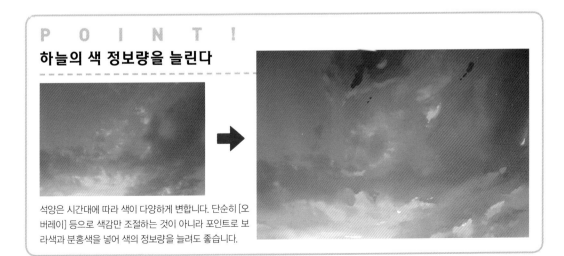

석양은 시간대에 따라 색이 다양하게 변합니다. 단순히 [오
버레이] 등으로 색감만 조절하는 것이 아니라 포인트로 보
라색과 분홍색을 넣어 색의 정보량을 늘려도 좋습니다.

07 수면

수면에는 흐름이 약하고 고인 부분도 있지만, 흐름이 강하고 밀려드는 부분도 있습니다. 정보량의 조절과 함께 물의 흐름에 맞춰서 브러시의 터치를 더하면 일러스트의 매력을 더 높일 수 있습니다.

➡ 연못(호수)의 수면

장소에 따라 다르지만, 연못이나 강에는 건물 등의 반사와 빛의 반사가 있거나 다양한 것이 떠 있어 정보량이 상당합니다. 표현하고 싶은 포인트에 집중해 불필요한 정보를 줄입니다.

❶ 원본 사진을 연다

가공하지 않은 수면이 탁해 보이므로 색감부터 조절합니다.

❷ 오버레이로 색감 조절

전체에 파란색 [오버레이]를 올리고 색을 채웁니다. 물의 색이 보기 좋을 뿐 아니라 불그스름한 오리도 색조가 자연스럽습니다.

❸ 수면을 수정

퍼져나가는 물의 파문을 생각하면서 브러시로 수정합니다. 부드러운 그라데이션을 의식하면서 세밀한 디테일을 지웁니다.

❹ 주변 요소와 조화

수면과 조화롭도록 오리와 나무도 브러시로 수정했습니다. 화면 전체에 밑색을 칠하지 않고 적당히 세밀한 디테일 부분을 남겨도 좋습니다. 완성입니다.

➡ 바다의 표현

멀리서 본 바다는 작은 물결의 디테일을 남기면서 보기 좋은 그라데이션이 되도록 색감을 조절합니다.

❶ 원본 사진을 연다

밝은 날에 찍은 사진인데 물결의 색이 어둡습니다.

❷ 색감 조절

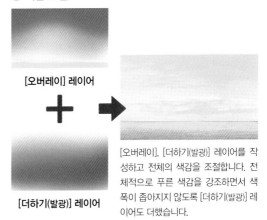

[오버레이] 레이어

[더하기(발광)] 레이어

[오버레이], [더하기(발광)] 레이어를 작성하고 전체의 색감을 조절합니다. 전체적으로 푸른 색감을 강조하면서 색폭이 좁아지지 않도록 [더하기(발광)] 레이어도 더했습니다.

❸ 수평선 수정

수평선 부근에 [에어브러시](p.50-❹)를 사용해 밝은 하늘색을 올립니다. 원경의 사진인 탓에 물결은 그려 넣지 않아도 일러스트다워 보입니다.

❹ 구름을 수정

수평선 가까운 위치에 적란운을 그려 넣으면 더 바다다운 분위기를 연출할 수 있습니다.

P O I N T !
수면의 파문을 아름답게

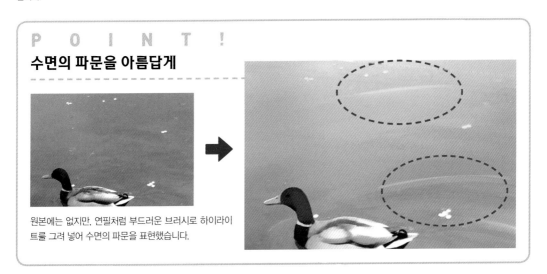

원본에는 없지만, 연필처럼 부드러운 브러시로 하이라이트를 그려 넣어 수면의 파문을 표현했습니다.

08 나무

다양한 장면의 배경에 등장하는 나무. 중경 부근에 배치한 나무를 생각하면서 조절합니다.

➡ 잎

FotoSketcher와 Photoshop의 필터 기능을 사용하거나 브러시로 수정해, 구성 요소를 '잎 실루엣 + 그림자 + 연출 효과 + 하이라이트'까지 간략하게 조절했습니다. 중경에 위치한 나무를 가정하고 잎의 세밀한 디테일을 지워서 정보량을 줄입니다.

❶ 원본 사진을 연다

원본 사진을 불러옵니다. 잎 한 장의 형태까지 인식할 수 있을 정도로 세밀한 디테일을 브러시로 간략하게 다듬습니다.

❷ 브러시로 수정

브러시를 사용해 수정합니다. 잎 모양의 산포 브러시를 이용하면 작화 시간을 줄일 수 있습니다. 단조롭지 않도록 여러 형태의 브러시를 조합해도 좋습니다. 오리지널 브러시를 만드는 법은 55페이지를 참조해주세요.

❸ 라이팅

더하기 (발광)

스크린

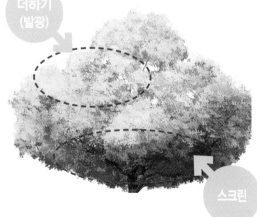

빛이 닿는 방향을 의식하고 [더하기(발광)] 레이어로 빛의 연출을 더했습니다. 그림자가 진한 부분에 [스크린] 레이어로 파란색을 올립니다.

❹ 하이라이트를 그린다

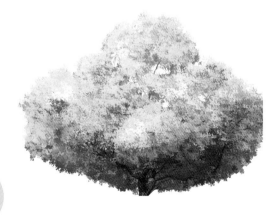

신규 레이어를 추가하고, 빛이 강하게 닿는 부분에 밝은 노란색을 띠는 녹색을 올렸습니다.

➡ 오리지널 브러시 만드는 법

❶ 잎의 실루엣 사진을 소재로 등록한다

신규 캔버스를 아래와 같은 설정으로 작성합니다.

- 기본 표현색 : 그레이
- 폭·높이 : 각 510pixel
- 해상도 : 72dpi

❷ 실루엣을 준비한다

형태가 단조롭지 않도록 3종의 실루엣 패턴을 준비합니다. 펜 도구를 사용해 작성했습니다.

❸ 실루엣을 화상 소재로 등록

3종의 실루엣을 각각 화상으로 등록합니다. [편집] → [소재 등록] → [화상]을 선택합니다. 소재명에 임의의 이름을 입력하고, [브러시 끝 모양으로 사용]에 체크를 합니다. [소재 저장위치]를 [화상 소재] → [브러시]로 설정하고 [OK]를 선택합니다. 세 종의 잎 실루엣을 이 과정으로 처리합니다.

❹ 기존 브러시를 복제하고 수정한다

만들고 싶은 브러시에 가까운 도구를 복제하고 설정을 수정합니다. 이번에는 CLIP STUDIO에서 기본으로 제공하는 [나무] 브러시([데코레이션] 도구 → [보조 도구] 창 → [초목] → [나무])를 베이스로 조절합니다. [나무] 브러시를 마우스 오른쪽 클릭으로 [보조 도구 복제]를 선택합니다. 임의의 명칭을 브러시 이름으로 입력하고 [OK]를 선택합니다.

❺ 상세 창을 연다

오른쪽 아래의 아이콘을 클릭하면 복제한 브러시 도구의 [보조 도구 상세] 창을 열 수 있습니다.

❻ 브러시를 설정한다

[브러시 끝]의 소재에서 ▼ 마크를 선택하고, ❷에서 작성한 화상 소재를 반영합니다. 불필요한 소재는 쓰레기통 마크를 선택해 삭제합니다.

3종 모두 화상 소재로 반영되었습니다. 이상으로 설정은 끝입니다.

❼ 작성한 브러시를 사용해본다

한 획을 그어보면 이런 느낌입니다.

➡ 나무줄기

수종(樹種)에 따라 다르지만, 실제로 나무줄기는 나무껍질에 세밀한 굴곡이 있거나 이끼나 변색 등으로 정보량이 많습니다. 나무껍질 굴곡의 형태에 적합한 브러시로 터치를 넣어 밀도를 낮춥 니다.

❶ 브러시로 수정

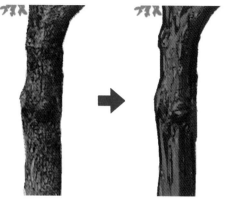

나무껍질의 세로 방향에 적합한 브러시로 터치를 넣습니다. [거친 펜] 처럼 브러시 모양이 불규칙한 브러시를 사용했습니다.

❷ 하이라이트를 그린다

불투명도가 높고 단단한 펜을 사용해 하이라이트에 해당하는 밝은 부분을 그려 넣습니다. 이상으로 완성입니다.

P O I N T !

침엽수

활엽수에 비해 침엽수의 잎은 가늡니다. 뾰족한 형태를 생각하면서 브러 시 터치를 넣습니다.

침엽수 오리지널 브러시 설정의 예. 하나씩 가늘고 뾰족하게.

휘어진 부분 없 이 곧고 높은 줄 기의 실루엣이 잘 보이도록 잎 을 적당히 지워 서 빈틈을 만듭 니다.

레이어 합성 모드

곱하기

아래 레이어의 색을 겹쳐서 합성합니다. 색이 겹치는 부분은 어둡게 변합니다. 주로 그림자를 칠할 때 씁니다.

스크린

[곱하기]와 효과가 반대입니다. 아래 레이어의 색이 겹치는 부분은 밝아집니다. 현장감을 연출하는 데 씁니다.

더하기(발광)

아래 레이어의 색과 겹쳐지면 더 밝은색으로 변합니다. 금속 등의 질감 표현과 주변광의 연출에 씁니다.

오버레이

밝은 부분은 [스크린], 어두운 부분은 [곱하기] 효과를 얻을 수 있습니다. 전체에 올리면 색조를 통일할 수 있고 변화를 더 할 때도 쓰입니다.

09 지면

지면은 묘사의 양을 조절하거나 음영과 현장감을 연출해 거리감을 표현하기 쉽습니다.

➡ 흙길

흙을 표현하는 포인트는 입자의 질감과 색의 이미지입니다. 원경은 현장감을 의식하면서 원본
사진의 하얀 부분을 이용하거나 묘사의 양을 줄입니다.

❶ 원본 사진

푸르스름한 자갈이 깔
린 지면. 아스팔트와 구
별되도록 흙의 느낌을
묘사합니다.

❷ 오버레이

[오버레이]로 전체에 갈
색을 올려 색감을 조절
했습니다.

❸ 브러시로 수정

브러시로 수정합니다.
오일 파스텔 계열이나
번짐 스프레이 등의 브
러시(p.43)를 구분해서
사용합니다. 원경을 중
심으로 적당히 원본의
질감을 남깁니다.

❹ 텍스처로 질감을 더한다

입자의 스프레이 브러
시와 돌멩이 브러시([데
코레이션] 도구 → [자연
풍경] 창 → [돌멩이])를
사용해, 지면 전체에 텍
스처를 올립니다. 도구
창의 아랫부분에 있는
색 지정에서 서브 컬러
를 선택하고, 실루엣으
로 사용합니다. 원경일
수록 텍스처는 작게 넣
습니다.

➡ 풀·정원수

54페이지 나뭇잎처럼 세밀한 디테일을 브러시로 간략하게 다듬습니다. 풀밭과 정원수는 잎의 모양이 달라서 각각 적합한 브러시를 선택해 수정합니다.

❶ 원본 사진

원본 사진을 열고, 전체적으로 채도가 낮은 점과 일러스트를 그릴 때 일부러 그리지 않은 마른 풀 부근을 중심으로 수정합니다.

❷ 색조 보정

[오버레이] 레이어를 추가하고 전체에 녹색을 올렸습니다. [색조·채도·명도]로 채도를 약간 높입니다.

❸ 브러시로 수정

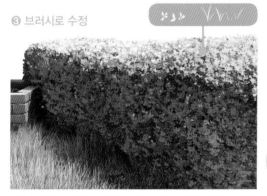

풀밭과 정원수의 형태에 적합한 브러시로 각각 터치를 더합니다. 나무처럼 잎의 브러시를 이용하면 편하게 그릴 수 있습니다.

❹ 연출

더하기
(발광)

스크린
or
표준 레이어

빛이 닿는 부분에 [더하기(발광)] 레이어를 더하고 안쪽의 어두운 부분은 불투명도를 낮춘 파란색 레이어를 더해 현장감을 연출했습니다.

P O I N T !

다양한 브러시 색

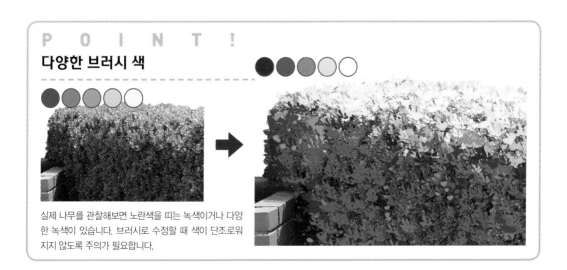

실제 나무를 관찰해보면 노란색을 띠는 녹색이거나 다양한 녹색이 있습니다. 브러시로 수정할 때 색이 단조로워지지 않도록 주의가 필요합니다.

10 도로

도로는 주변의 생활 환경과 교통량에 따라서 노후한 정도와 정비 상태가 달라집니다.
그리고 싶은 설정에 적합한 표현은 어떤 것인지 생각하면서 그리면 좋습니다.

➡ 아스팔트 도로

아스팔트 도로는 잘 관찰해보면 자갈이나 차의 타이어 자국, 노면 표시가 벗겨진 부분 등 다양
한 정보를 볼 수 있습니다. 이런 아스팔트의 매력을 유지하면서 조절합니다.

❶ 원본 사진

원본 사진을 불러옵니다. 맑은 날씨를 가정하고 조절합니다.

❷ 오버레이

[오버레이]로 전체에 파란색을 추가해 하늘색의 영향을 표현했습
니다.

❸ 브러시로 수정

오일 파스텔 계열의 브러시를 사용해 아스팔트를 수정하고 디테일을
줄입니다. 디테일이 적당히 남도록 수정한 레이어의 불투명도를 80%
정도로 낮춥니다.

❹ 텍스처를 추가

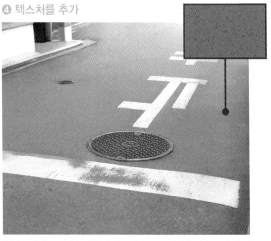

입자 모양의 브러시를 사용해 텍스처 효과를 추가합니다. 화면의 안
쪽으로 갈수록 흐릿하게 넣어 거리감을 표현합니다. [스크린] 레이어
를 추가해 화면 안쪽에 빛을 연출했습니다.

➡ 노면 표시

노면 표시 등의 직선과 곡선으로 이뤄진 도형 같은 요소는 원본 사진을 참고해 새로 그리는 방식이 간단할 수도 있습니다. 노면 표시를 채운 뒤에 손상된 부분을 추가해 표현하는 방법을 소개합니다.

❶ 밑색을 칠한다

신규 레이어를 작성하고, 일단 노면 표시를 흰색으로 채웁니다. 가장자리는 약간 마모된 부분으로 남겨둡니다.

❷ 손상된 부분의 표현

다시 신규 레이어를 추가하고, 노면 표시를 칠한 레이어에 [클리핑 마스크]를 작성합니다. 벗겨진 부분을 그려 넣습니다.

❸ 벗겨진 부분의 표현

그물망 브러시([데코레이션] 도구 → [그물망·모래] 창 → [그물망 1])를 사용해 노면 표시가 벗겨진 부분을 표현합니다.

❹ 연출

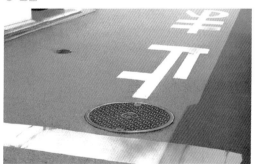

주택의 그림자를 [곱하기] 레이어로 추가하고 태양 빛의 연출을 [더하기(발광)] 레이어로 넣었습니다. 이상으로 끝입니다.

P O I N T !

일러스트의 아스팔트 표현

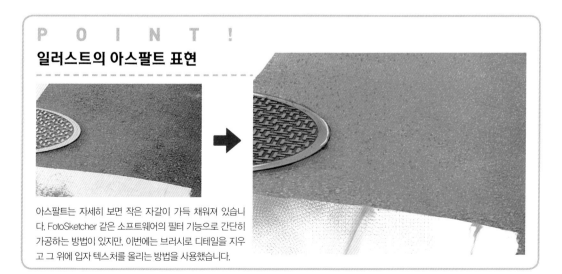

아스팔트는 자세히 보면 작은 자갈이 가득 채워져 있습니다. FotoSketcher 같은 소프트웨어의 필터 기능으로 간단히 가공하는 방법이 있지만, 이번에는 브러시로 디테일을 지우고 그 위에 입자 텍스처를 올리는 방법을 사용했습니다.

➡ 전봇대·전선

그림에 담긴 거리와 크기에 따라 다르지만, 전봇대와 전선은 실루엣의 디테일이 복잡한 만큼
질감을 거의 묘사하지 않습니다. 사진의 눈에 띄는 정보는 지워서 간략화합니다.

❶ 원본 사진을 연다

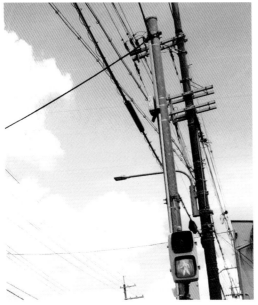

가공 전 사진. 색감이나 전봇대의 디테일 등을 조절합니다.

❷ 오버레이를 추가

전체에 파란색 [오버레이] 레이어를 더해 푸른 하늘의 영향을 과장합
니다.

❸ 브러시로 수정

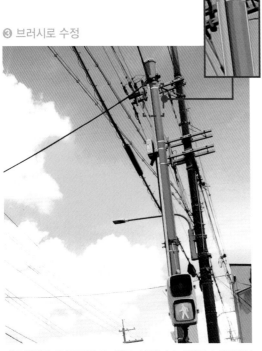

세로 방향을 의식하면서 브러시로 수정합니다. 주변광과 반사광이
닿는 위치에 밝은 하늘색을 올렸습니다.

❹ 전선에 하이라이트를 추가

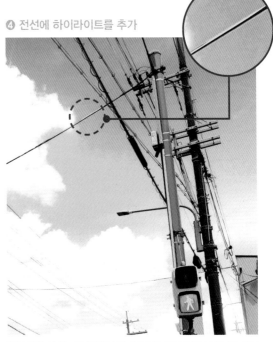

빛이 강하게 닿는 전봇대에도 군데군데 하이라이트를 넣습니다. 이상
으로 완성입니다.

➡ 가드레일

가드레일을 나란히 배치하면 원근을 쉽게 표현할 수 있고, 녹슨 부분 등으로 노후 정도를 설명하는 데도 도움이 됩니다.

❶ 원본 사진을 연다

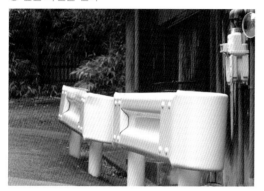

원본 사진을 엽니다. 주택가에 있는 가드레일입니다.

❷ 오버레이를 추가

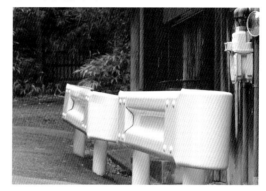

원본 사진이 불그스름해서 [오버레이] 레이어로 화면 전체에 파란색을 추가했습니다.

❸ 브러시로 수정

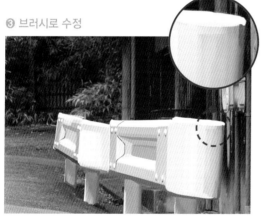

면을 의식하면서 브러시로 수정합니다. 빛이 닿는 면, 음영의 영향을 받는 면으로 여섯 단계 정도로 나눈 명도를 바꿔가면서 칠합니다.

❹ 푸른 색감을 추가

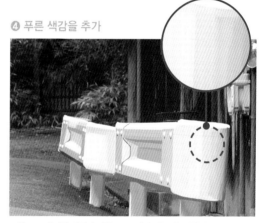

포인트로 파란색 계열의 색을 조금 넣어 색 폭을 넓힙니다. 푸른 하늘의 영향을 반영했습니다.

❺ 노후힌 부분 추가

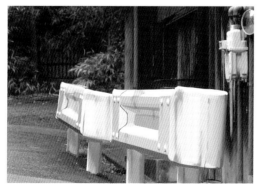

취향이나 표현하고 싶은 장면에 따라 다르지만, 주변 환경과 잘 어울리는 흔적 등을 그려 넣었습니다.

❻ 빛과 그림자의 연출을 추가

안쪽에 [스크린] 레이어를 추가해 원근감을 강조하고, 빛의 영향을 받는 연출을 추가했습니다. 지면에 드리운 그림자도 강조했습니다.

11 | 돌담과 벽돌

돌을 쌓아서 만든 담과 벽돌은 형태가 균일하지 않거나 모서리를 깎아낸 탓에 불규칙성을 활용하는 조절을 합니다.

➡️ 돌담

돌담이나 돌계단의 간격이 전부 다르고, 돌 표면의 거친 느낌도 불규칙한 것이 특징입니다.
브러시로 수정할 때는 입체감이 없어지지 않을 정도로 묘사할 필요가 있습니다.

❶ 원본 사진을 연다

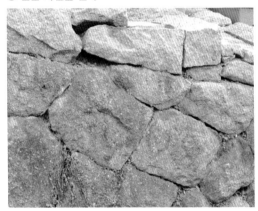

원본 사진을 불러옵니다.

❷ 오버레이로 색감 조절

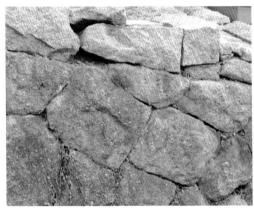

[오버레이] 레이어로 오렌지색을 올려 불그스름한 돌담을 표현합니다.

❸ 브러시로 수정

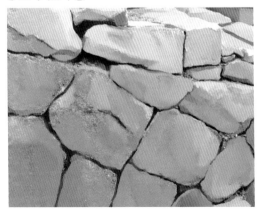

[오일 파스텔](p.43)처럼 평붓 모양의 브러시를 사용해 면을 의식하면서 수정합니다. 색이 단조롭지 않도록 틈틈이 스포이트로 사진에서 색을 추출해 칠합니다.

❹ 질감을 더한다

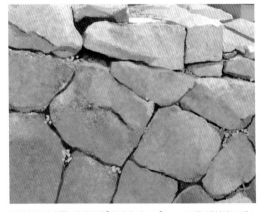

브러시로 수정한 레이어에 [클리핑 마스크](p.42-❷)를 작성하고 텍스처로 질감을 더합니다. 레이어 모드를 [곱하기]로 바꾸고 번짐 스프레이와 입자 모양의 브러시를 사용해 수정합니다. 돌 사이의 틈처럼 어두운 부분을 유지하면서 텍스처를 더할 수 있습니다.

➡ 벽돌

벽돌은 시간이 흐르면서 모서리가 마모되거나 변색이 일어나기 쉽습니다. 브러시로 간략하게 다듬을 때는 형태와 색의 불규칙성을 유지하면서 조절합니다.

❶ 원본 사진을 연다

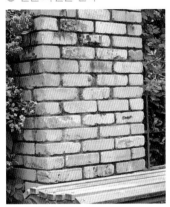

가공 전은 흰색이 강하고 채도가 낮아서 색보정을 먼저 했습니다.

❷ 오버레이로 색감 조절

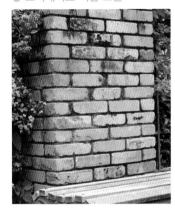

색이 선명해지도록 벽돌에 [오버레이] 레이어로 빨간색을 추가했습니다.

❸ 벽돌을 수정

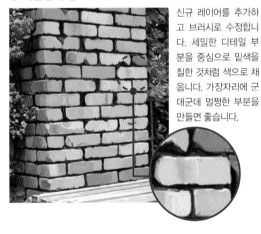

신규 레이어를 추가하고 브러시로 수정합니다. 세밀한 디테일 부분을 중심으로 밑색을 칠한 것처럼 색으로 채웁니다. 가장자리에 군데군데 멀쩡한 부분을 만들면 좋습니다.

❹ 주위에 알맞게 수정

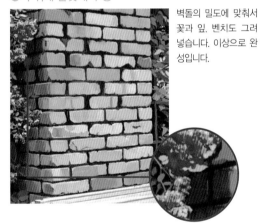

벽돌의 밀도에 맞춰서 꽃과 잎, 벤치도 그려 넣습니다. 이상으로 완성입니다.

P O I N T !

멀쩡한 부분을 남기면서 수정한다

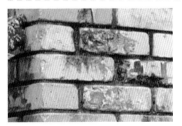 ➡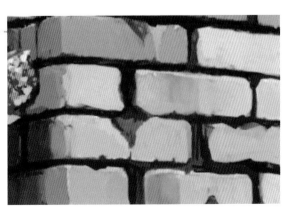

벽돌의 색 이미지에 맞게 색감을 조절합니다. 전체를 색으로 채우면 리얼함이 없어지고 벽돌이 아닌 것처럼 보입니다. 적당히 멀쩡한 부분을 남기면서 수정합니다.

12 계단

계단은 장소에 따라서 나무, 콘크리트, 돌 등 다양한 소재를 사용합니다. 구도에 따라서 분위기가 크게 달라지기도 합니다. 신성한 장면에도 일상적인 장면에도 쓸 수 있는 연출하기 쉬운 요소입니다.

➡ 음영을 의식한다

음영의 기본을 이해하고 각 소재에 응용합니다. 광원이 위에 있다면 디딤판(발을 올리는 면)이 빛을 강하게 받습니다. 위로 올라갈수록 디딤판이 보이는 면적이 줄어드니 선에 가깝게 표현합니다.

❶ 원본 사진을 연다

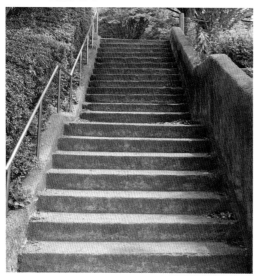

원본 사진을 불러옵니다. 콘크리트로 만든 계단입니다.

❷ 오버레이로 색감 보정

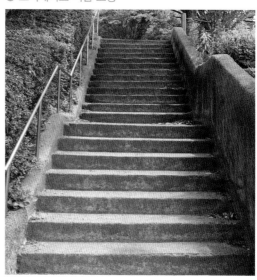

[오버레이] 레이어로 전체에 녹색을 올렸습니다.

P O I N T !

계단의 빛과 그림자

한낮은 계단의 디딤판이 가장 밝고, 벽과 맞닿은 모서리 부분에 강한 그림자가 생깁니다.

광원

❸ 브러시로 수정

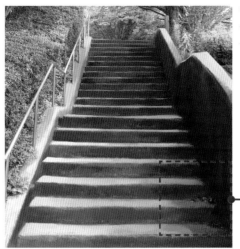

빛을 강하게 받는 부분, 그림자가 드리운 부분의 명암 대비를 강조하면서 브러시로 수정합니다.

❹ 연출 효과 추가

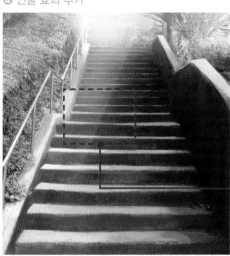

빛 효과를 극단적으로 표현했습니다. 계단 윗부분에 [스크린] 레이어를 추가하고 [에어브러시]로 현장감 연출을 더했습니다.

P O I N T !
브러시를 구분해서 사용한다

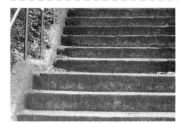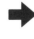

계단의 옆면과 디딤판의 경계에 거친 브러시를 사용해 소재의 질감이 지워지지 않게 수정했습니다. 한편 디딤판이 거의 보이지 않는 위쪽 계단에는 펜처럼 세밀하게 그리기 좋은 도구를 사용했습니다.

13 | 목조 건축물

목조 건축물은 나뭇결의 방향대로 브러시를 사용해 수정합니다. 목재 가장자리의
갈라짐이나 거친 부분의 표현을 과장하면 좋습니다.

➡ 판자벽

글자 그대로 재단하고 가공한 목재를 이어 붙여 만든 벽입니다. 각 판자의 나뭇결 방향에 주의
하고 전체에 같은 방향으로 브러시의 터치를 넣지 않도록 주의합니다.

❶ 원본 사진을 연다

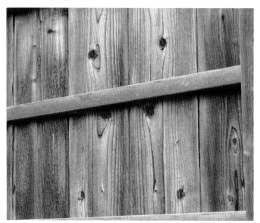

원본 사진을 불러옵니다. 각각의 나뭇결마다 차이가 있습니다.

❷ 오버레이로 색감 조절

[오버레이] 레이어로 오렌지색을 올려, 약간 따뜻한 느낌이 있는 나무
의 색으로 조절했습니다.

❸ 브러시로 수정

나뭇결의 방향을 의식하면서 브러시로 수정합니다. 윤곽을 구분하기
쉽도록 각각의 판자 가장자리에 밝은색을 올립니다.

❹ 스크린 레이어로 다듬는다

왼쪽 끝의 나무 색이 조금 진해서 [스크린] 레이어를 추가하고 전체의
조화를 잡았습니다. 이상으로 끝입니다.

➡ 기둥

화면에 기둥의 두 면이 보이면 면의 음영 차이를 표현합니다. 가장자리의 거친 부분을 그려
넣고 질감을 과장하면 좋습니다.

❶ 원본 사진을 연다

원본 사진을 불러옵니다.

❷ 오버레이로 색감 조절

판자벽과 마찬가지로 오렌지
색을 [오버레이] 레이어로 추가
했습니다.

❸ 브러시로 수정

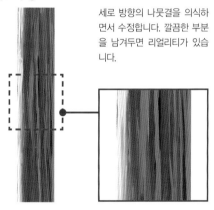

세로 방향의 나뭇결을 의식하
면서 수정합니다. 깔끔한 부분
을 남겨두면 리얼리티가 있습
니다.

❹ 세밀한 디테일을 그려 넣는다

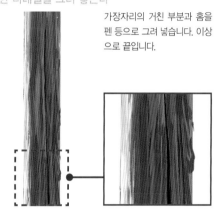

가장자리의 거친 부분과 홈을
펜 등으로 그려 넣습니다. 이상
으로 끝입니다.

P O I N T !

원기둥 표현

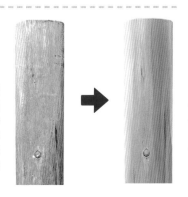

원기둥도 면을 의식하
면서 음영을 더하면 입
체감을 표현하기 쉽습
니다. [오일 파스텔] 브
러시(p.43) 등으로 나
뭇결을 따라서 세로 방
향으로 수정합니다.

광원의 반대쪽에 반사
광을 넣습니다. 실외의
기둥을 가정했으므로
하늘의 색을 [스크린]
레이어로 추가해서 반
영했습니다.

광원

반사광

➡ 기와지붕

기와지붕처럼 규칙적이고 비교적 깔끔해 보이는 요소는 한 장씩 꼼꼼하게 그리려면 무척 힘듭니다. 색감의 조절과 눈에 띄는 부분의 수정, 하이라이트 추가 등으로 일러스트 느낌으로 조절합니다.

❶ 원본 사진을 연다

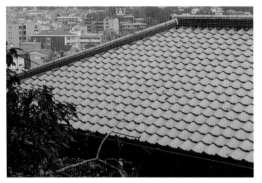

원본 사진을 불러옵니다. 전체의 색을 어둡게 수정하고 기와지붕 위에 떨어진 낙엽 등을 처리합니다.

❷ 오버레이로 색감 조절

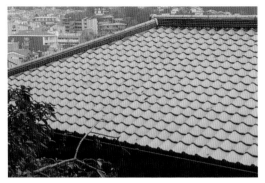

[오버레이] 레이어로 전체에 파란색을 흐릿하게 올렸습니다.

❸ 브러시로 수정

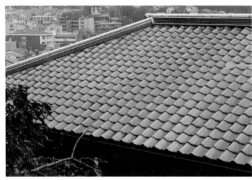

기와의 입체감을 의식하면서 수정합니다.

기와의 밝은 부분은 [자동 선택] 도구, [선택 범위 반전]으로 낙엽과 기와의 그림자만 선택하면 브러시 수정 시 편리합니다.

❹ 하이라이트를 추가

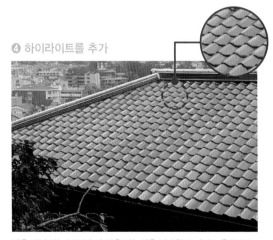

빛을 많이 받는 부분에 더 밝은 하늘색을 단단한 브러시로 올립니다.

❺ 원경을 흐리게 다듬어 조화를 잡는다

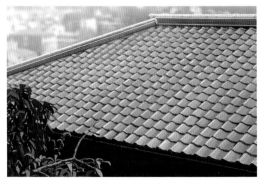

지붕 뒤의 거리에 흐리기 효과를 넣어 원근을 강조했습니다.

함석판은 외부 환경의 영향을 쉽게 받습니다. 절단면과 못 등의 가공 자국에 녹이 퍼진 노후된 모습을 표현합니다. 밀도는 함석판의 방향을 따라서 브러시로 수정해 낮춥니다.

❶ 원본 사진을 연다

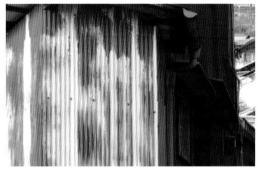

함석판은 노후하면서 표면의 코팅이 벗겨지고 녹이나 파손이 두드러 집니다.

❷ 브러시로 수정

함석판의 홈을 따라서 세로 방향으로 터치를 넣습니다. 아주 작은 녹 은 간략화합니다.

❸ 못 부분을 그려 넣는다

함석판을 고정하는 못을 그려 넣습니다.

❹ 깊이를 연출하는 효과 추가

건물의 안쪽에 [스크린] 레이어를 추가하고 원근감을 연출했습니다.

P O I N T !

수정이 필요한 대상

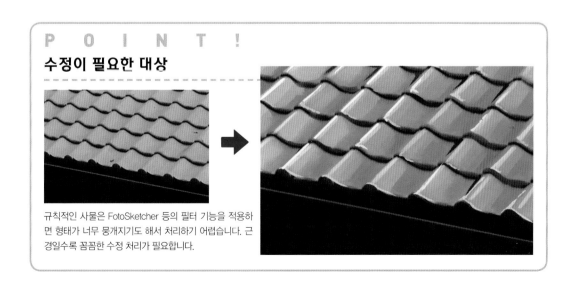

규칙적인 사물은 FotoSketcher 등의 필터 기능을 적용하 면 형태가 너무 뭉개지기도 해서 처리하기 어렵습니다. 근 경일수록 꼼꼼한 수정 처리가 필요합니다.

14 | 콘크리트 건축물

실내외 관계없이 대부분 장소에 쓰이는 콘크리트. 용도와 환경에 따라서 노후 상태나
표면의 형태에 차이가 있습니다.

➡ 콘크리트 벽

콘크리트 벽에는 노후 상태나 시공했을 때의 형틀 자국이 있습니다. 이런 요소는 남겨두고
가공합니다.

❶ 원본 사진을 연다

원본 사진을 불러옵니다. 실내의 콘크리트 벽을 찍은 사진입니다.

❷ 오버레이로 색감 조절

실내의 콘크리트는 차가운 이미지가 있어, [오버레이] 레이어로 전체
에 하늘색을 올렸습니다.

❸ 브러시로 수정

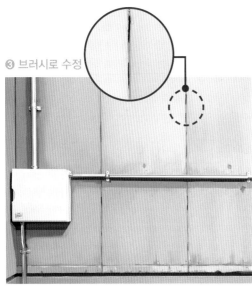

콘크리트의 홈 부분은 디테일을 너무 죽이지 않을 정도로 수정합니
다. 노후 부분도 군데군데 남겨둡니다.

❹ 그림자에 파란색을 더한다

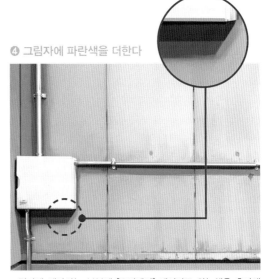

그림자에 해당하는 부분에 [오버레이] 레이어로 하늘색을 추가해
일러스트다운 현장감을 연출했습니다.

➡ 노후 상태 표현

콘크리트 표면은 하얀 생성물(백화 현상)이나 기포가 발생하고 갈라지기도 합니다. 이런 요소를
적당히 넣어 리얼리티를 연출합니다.

❶ 노후 표현을 넣는다

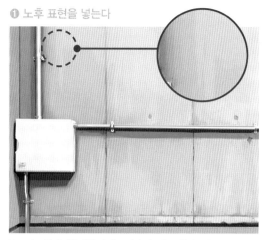

콘크리트 벽에 밝은색을 더해 도장의 얼룩을 표현합니다.

❷ 노후 표현을 좀 더 넣는다

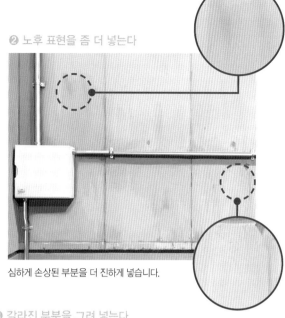

심하게 손상된 부분을 더 진하게 넣습니다.

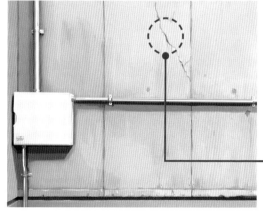

❸ 갈라진 부분을 그려 넣는다

펜 도구로 갈라진 부분을 그려 넣습니다.
한 가지 색으로 표현하지 않고 홈의 깊이
차이를 생각하면서 그립니다.

❹ 빛 연출을 추가

실내를 가정했으므로 윗부분에 형광등
빛의 영향을 [더하기(발광)] 레이어로 더
했습니다. 이상으로 끝입니다.

➡ 타일 벽

규칙적으로 나열된 타일의 벽은 형태의 노후가 눈에 띄지 않는 탓에 수정하기 힘든 요소입니다.
원근감이 있는 벽은 눈에 쉽게 띄는 근경 부분의 타일을 중심으로 수정합니다.

❶ 원본 사진을 연다

원본 사진을 불러옵니다.

❷ 오버레이로 색감 조절

[오버레이] 레이어로 하늘색을 올립니다. 타일의 차가움을 강조하는
역할도 합니다.

❸ 면을 그린다

앞쪽의 타일을 중심으로 눈에 띄는 노후된 부분에 색을 채웁니다.
타일별로 색을 조금씩 바꿔서 색 폭을 넓힙니다.

❹ 홈을 그린다

홈도 동일하게 앞쪽을 중심으로 칠합니다. 눈에 띄는 하얀 흔적을
지우는 식입니다.

❺ 하이라이트를 그린다

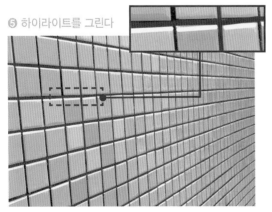

빛을 가장 많이 받는 밝은 부분에 하이라이트를 그립니다. 안쪽까지
그릴 필요는 없습니다.

❻ 스크린 레이어

오른쪽 끝에 [스크린] 레이어를 추가하고, [에어브러시]로 하늘색을
올려서 현장감을 연출했습니다. 이상으로 끝입니다.

➡ 덕트·배관

덕트나 배관은 빛의 영향을 아주 많이 받는 소재입니다. 시선을 끌기 쉬운 빛이 닿는 부분에
브러시의 터치를 남기면서 조절합니다.

❶ 원본 사진을 연다

원본 사진을 불러옵
니다.

❷ 톤 커브

[톤 커브]를 아래로 휘어지는 활 모양으로 조절해 대비를 높여서 명암
을 강조합니다.

❸ 브러시로 수정

브러시로 수정합니다. 형광등 빛의 영향을 강하게 받는 부분에 노란
색을 올렸습니다.

P O I N T !
브러시 자국을 강조할 부분

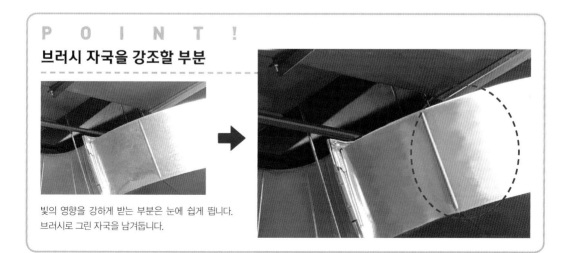

빛의 영향을 강하게 받는 부분은 눈에 쉽게 띕니다.
브러시로 그린 자국을 남겨둡니다.

15 유리창

투명한 유리 너머의 풍경을 보여주거나 반사 표현을 넣는 식으로 유리창은 정보량을
컨트롤하기 쉽습니다.

➡ 창문 안쪽

창틀의 알루미늄 부분은 빛의 영향을 쉽게 받으니 자연스러운 그라데이션을 이용합니다. 창틀
의 두께와 입체감이 사라지지 않도록 조절해야 합니다.

❶ 원본 사진을 연다

원본 사진을 불러옵니다. 자세히 보지 않으면 알 수 없는 수준이지
만, 세밀한 자국이 있고 전체의 색감이 탁합니다.

❷ 오버레이로 색감 조절

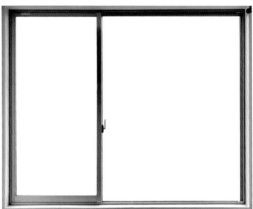

[오버레이] 레이어로 전체에 하늘색을 올렸습니다.

❸ 브러시로 수정

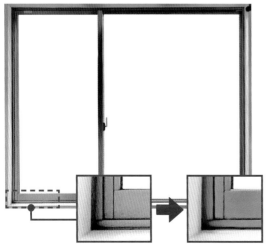

자국이 없는 깔끔한 그라데이션을 의식하면서 수정합니다. 하이라이
트 부분은 직선 도구를 사용하면 편리합니다.

❹ 연출 효과를 추가

푸른 하늘의 색감에 영향을 받은 듯한 연출을 더합니다. 유리창에 가
까울수록 빛의 영향을 강하게 받도록 [더하기(발광)] 레이어를 추가하
고, [에어브러시]로 빛을 추가합니다.

➡ 창문의 반사

날씨가 맑을 때는 창문에 반사된 하늘의 모습이 또렷하게 보이도록 과장합니다. 이번에는 푸른 하늘의 사진을 유리창에 합성해서 표현하지만, 유리창에 밑색을 칠하고 그라데이션만 올려도 일러스트처럼 완성할 수 있습니다.

❶ 원본 사진을 연다

원본 사진을 불러옵니다. 푸른 하늘의 반사를 반영합니다.

❷ 창문에 밑색을 칠한다

창문에 밑색을 칠합니다. 실내가 약간 비치는 느낌을 표현하고 싶어서 수정 레이어의 [불투명도]를 80% 정도로 낮췄습니다.

❸ 하늘 사진을 합성한다

푸른 하늘 사진을 가져와, 창문의 밑색을 칠한 레이어에 [클리핑 마스크]를 작성합니다.

❹ 태양 빛을 추가

[더하기(발광)] 레이어를 추가하고 [에어브러시]로 태양 빛을 그려 넣었습니다. 이것으로 끝입니다.

P O I N T !

인공물을 간단하게 그리는 테크닉

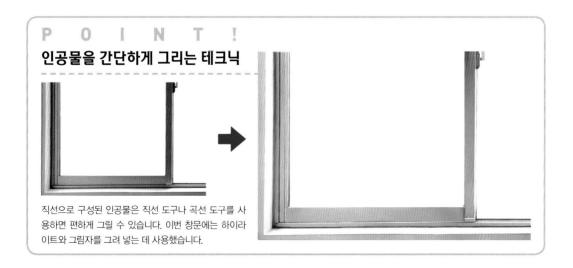

직선으로 구성된 인공물은 직선 도구나 곡선 도구를 사용하면 편하게 그릴 수 있습니다. 이번 창문에는 하이라이트와 그림자를 그려 넣는 데 사용했습니다.

16 | 음영 넣는 법

원본 사진의 광원에 알맞게 음영을 조절하고 수정합니다. 음영을 더하면 화면의 강약이 더 강해집니다. 환경에 적합한 그림자 색의 채도를 높게 조절하면 일러스트답게 연출할 수 있습니다.

➡ 도로나 벽 등에 음영 넣는 법

음영을 새로 그려 넣을 때는 광원의 방향과 모순되지 않도록 주의할 필요가 있습니다. 광원을 바꾸거나 추가하지 않는 이상 음영의 형태는 크게 달라지지 않습니다. 색감이나 밝기 등의 조절 작업이 메인입니다.

❶ 음영을 추가한다

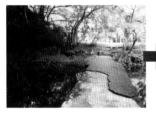
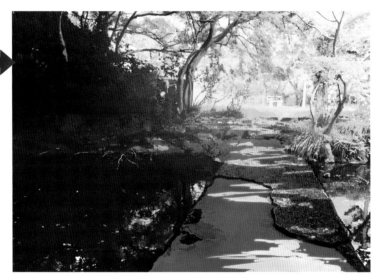

나무에 둘러싸인 장면은 원본 사진에는 없는 나무의 음영을 추가해도 위화감이 생기지 않습니다. 음영의 색은 환경에 적합한 색을 [곱하기] 레이어로 추가했습니다

❷ 광원에 알맞게 음영을 넣는다

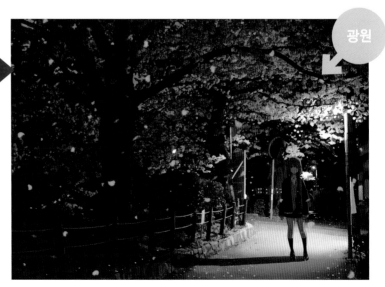

광원

캐릭터처럼 원본 사진에 없는 요소를 그려 넣을 때는 주변의 다른 조명에 알맞게 음영을 넣을 필요가 있습니다.

➡ 기둥이나 나무줄기 등에 음영 넣는 법

실외에 있는 나무 기둥의 음영을 조절합니다. 날씨가 맑다는 설정이므로 푸른 하늘의 영향을
음영색에 반영하고 조절을 합니다.

❶ 원본 사진을 연다

원본 사진을 불러옵
니다.

❷ 톤 커브로 명도 조절

[톤 커브]로 대비를 조
절합니다. 전체의 명도
를 높였습니다.

❸ 오버레이로 색감 조절

전면에 [오버레이] 레이
어로 파란색을 추가합
니다.

❹ 조화를 잡는다

새 레이어를 추가하고
❸에서 작성한 [오버레
이] 레이어에 [클리핑
마스크]를 작성합니다.
파란색의 채도가 너무
높은 부분을 부드럽게
다듬었습니다.

17 | 라이팅

일러스트에서 주변광이나 반사광은 현실보다도 강하고 선명하게 연출합니다. 원본 사진의 광원에 알맞은 빛 연출을 과장하거나 광원을 추가합니다. 사진을 찍을 때는 없었던 조명을 넣어도 좋습니다.

➡ **햇 살 표 현**

한낮의 햇살을 구름의 빈틈으로 광선 줄기가 쏟아져 내리는 상태를 생각하면서 넣었습니다.
새벽이나 해 질 녘은 하늘 쪽으로 빛이 쏟아지기도 합니다.

❶ 원본 사진을 연다

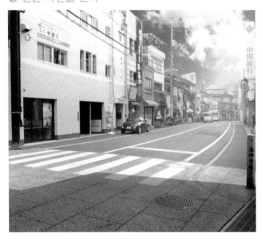

화면 오른쪽 위에서 쏟아지는 햇살을 넣습니다.

❷ 직선을 그린다

직선 도구를 사용해 햇살을 넣습니다. 두꺼운 선과 가는 선을 조합합니다.

❸ 흐림 효과

[지우개] 도구 → [부드러움]을 선택합니다. [도구 속성] 창에서 [경도]를 낮게 설정하고 지상에 가까운 위치에 선을 지웁니다.

❹ 다듬는다

[필터] → [가우시안 흐리기]를 선택하고 선 전체에 흐리기 효과를 적용합니다. 레이어의 합성 모드를 [스크린]으로 변경하고(p.42, p.57) 불투명도를 낮췄습니다. 이것으로 완성입니다.

➡ 반사 표현

반사된 형광등의 빛을 강조하고 바닥의 광택을 더 강하게 조절합니다. 앞쪽 바닥에도 세탁기의
반사를 추가해 밀도를 높입니다.

① 원본 사진을 연다

원본 사진을 불러옵
니다.

② 세탁기를 복제

[선택 도구] → [꺾은
선 선택] 도구를 사용
해 앞쪽의 세탁기를 선
택하고 복사 & 붙여넣
기로 복제했습니다. [편
집] → [변형]으로 상하
좌우를 반전합니다.

③ 자유 변형으로 형태를 조절

[편집] → [변형] → [자
유 변형]으로 바닥의
원근을 따라서 복제한
세탁기의 형태를 조절
합니다.

④ 불투명도와 흐리기

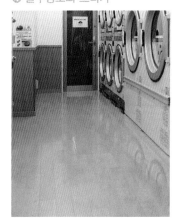

복제한 세탁기 아랫부
분을 지우개로 부드럽
게 지우고 불투명도를
낮춥니다. 흐리기 효과
를 더해 다듬었습니다.

⑤ 오버레이로 색감 조절

[오버레이] 레이어로
바닥 전체에 갈색을 올
려서 따뜻한 느낌이 되
도록 조절했습니다.

⑥ 스크린으로 바닥의 반사를 그린다

다시 [스크린] 레이어
를 추가하고 바닥의 반
사를 그립니다. [에어브
러시]로 대강 넣고 연
필 도구로 세밀한 반사
를 묘사했습니다. 이상
으로 완성입니다.

18 | 나뭇잎 사이로 쏟아지는 햇살

나뭇잎 사이로 쏟아지는 햇살을 추가하면 신비한 인상을 연출하거나 배경을 더 아름답게 표현할 수 있습니다.

➡ 빛

숲에서 나뭇잎의 빈틈을 비집고 가늘게 새어 나오는 빛이 지면으로 쏟아져 내립니다. 나무로 둘러싸인 장소에서는 선형의 빛을 불규칙한 두께로 그리면 리얼리티가 생깁니다. 사진을 가공한 배경과 잘 어울립니다.

❶ 배경을 준비

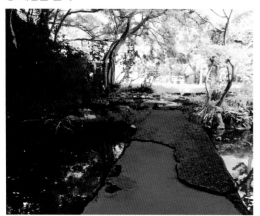

햇살이 쏟아지는 사진을 준비했습니다. 전체에 빛이 너무 많으면 흐릿한 그림이 되니 빛을 비추고 싶은 포인트에 집중합니다.

❷ 나뭇잎 사이로 쏟아지는 햇살을 추가

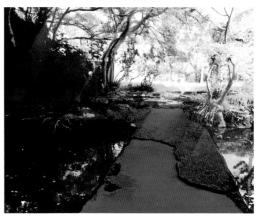

대강 빛의 위치를 정하고 빛 효과를 그렸습니다. 레이어의 합성 모드를 [스크린]으로 설정하고 불투명도를 낮춥니다. 지면 가까운 부분을 지우개로 부드럽게 지웁니다(p.80).

❸ 더 가는 빛을 추가

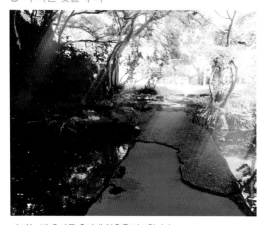

더 가는 빛 효과를 추가해 연출을 강조합니다.

❹ 지면의 빛을 그린다

[더하기(발광)] 레이어에 부드러운 브러시로 햇빛이 쏟아지는 지면 부분에 빛 효과를 추가했습니다. 이상으로 끝입니다.

➡ 잎의 그림자

날씨나 시간대에 따라서 지면에 드리운 그림자의 각도와 거리가 달라집니다. 지면에서 거리가
멀어질수록 그림자의 디테일과 윤곽은 모호해집니다.

❶ 그림자의 위치를 정한다

화면 오른쪽의 정원수 아래에 그림자를 넣습니다.

❷ 그림자의 실루엣을 작성

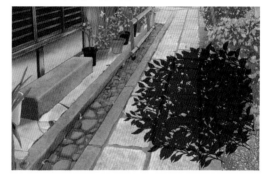

잎의 실루엣을 단색으로 그립니다. 가지 브러시([데코레이션] → [초목]
→ [가지와 잎] 등)를 이용하면 편합니다.

❸ 곱하기 모드로 변경

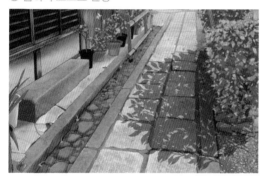

레이어를 [곱하기] 모드로 변경하고, 자유 변형 도구로 원근에 알맞게
변형합니다. 정원수와 겹치는 부분은 지우개로 지웠습니다.

❹ 흐리기 효과를 적용

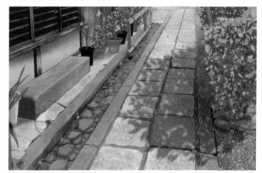

[필터] → [가우시안 흐리기]로 흐리기 효과를 더하면 끝입니다.

P O I N T !

높은 나무의 그림자

높은 나무도 같은 순서로 그릴 수 있습니다. 지
상에서 멀면 시간대에 따라서 그림자의 디테일
이 더 모호해지고 각도도 비스듬해집니다.

그림자에 빈틈을 적당히 만들면 그림의 볼거리가 풍성해집니다.

19 꽃잎·낙엽·눈

공중을 떠다니는 꽃잎이나 눈은 그림에 움직임을 표현할 수 있고, 드라마틱한 연출에 효과적입니다. 지면에 흩어진 낙엽은 정보량을 높이는 효과도 있습니다.

➡ 꽃잎(벚꽃)

꽃잎이라고 해도 하늘거리며 서서히 떨어지기도 하고, 눈보라처럼 격렬하게 흩날리기도 합니다.
그리고 싶은 장면에 적합한 것을 선택하면 좋습니다.

❶ 꽃잎을 그린다

꽃잎을 세 종류 정도 그렸습니다. 벚꽃의 꽃잎은 무척 얇아서 레이어의 불투명도를 66%로 낮췄습니다.

❷ 화면 위쪽에 배치

꽃잎을 복제하고 화면에 배치합니다. 크기에 적당한 차이를 두거나 꽃잎이 겹치는 부분을 만들면 좋습니다.

❸ 꽃잎 레이어를 복제하고 흐리기 적용

배치한 꽃잎을 하나의 레이어로 통합하고 복제합니다. 복제한 레이어에 가우시안 흐리기 효과를 적용합니다([필터] → [흐리기] → [가우시안 흐리기]).

❹ 배경에 어울리게 다듬는다

배경 레이어 위에 꽃잎 레이어를 두고, ❸에서 흐리기 효과를 적용한 레이어의 모드를 [더하기(발광)]으로 변경해 꽃잎과 배경을 조절합니다. 지면에 떨어진 꽃잎을 추가해도 좋습니다. 이상으로 끝입니다.

➡ 낙엽

낙엽으로 지면의 밀도를 컨트롤할 수 있습니다. 계절감 연출에도 유효합니다. 시기에 따라서
낙엽의 색, 양, 형태는 달라집니다. 표현하고 싶은 이미지에 맞게 화면에 배치합니다.

❶ 낙엽의 실루엣을 그린다

낙엽을 네 종류 그렸습니다. 다양한 색과 크기를 준비합니다. 가을의
마른 잎을 표현했습니다.

❷ 묘사한다

음영을 더해 디테일을 묘사했습니다. 화면에 크게 배치할 생각은
없으므로 적당한 수준으로 묘사합니다.

❸ 화면에 배치

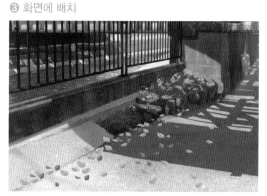

배경에 불규칙하게 배치합니다. 길 중앙보다 바깥쪽에 낙엽이 뭉치기
쉬우니 밸런스를 보면서 배치합니다.

❹ 낙엽의 그림자를 지면에 그린다

낙엽에 그림자를 추가합니다. 배치가 끝난 낙엽을 하나의 레이어로
결합하고 복제합니다. 복제한 레이어를 처음에 만든 낙엽 레이어 아래
에 배치하고 색조 보정으로 명도와 채도를 낮춥니다. 레이어의 합성
모드를 [곱하기]로 변경하고 화면 아래로 약간 내립니다.

❺ 배경에 음영을 반영

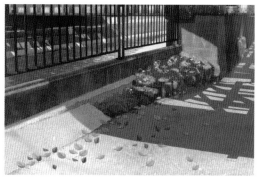

낙엽 위에 신규 레이어를 추가하고 배경의 지면에 그림자를 올립니다.
레이어의 합성 모드를 [곱하기]로 변경하고 배경과의 조화를 잡았습
니다.

❻ 떨어지는 낙엽 추가

하늘에 떠 있는 꽃잎을 더해도 좋습니다. 흐리기 효과를 약하게 올려
서서히 떨어지는 잎을 표현할 수 있습니다. 이상으로 끝입니다.

➡ 눈

내리는 눈은 대·중·소 세 단계로 나눠서 입자의 크기에 변화를 주면 거리감이 더 강해집니다.
서서히 쏟아져 내리는 눈인지, 거칠게 흩날리는 눈인지 흐리기 효과의 강약으로 구분해서 연출
할 수 있습니다.

① 내리는 눈을 그린다

에어브러시 중에 [톤 깎기]를 사용해 화면 앞쪽, 중간, 안쪽으로 나눠
서 그렸습니다. 레이어로 구분한 다음 안쪽으로 갈수록 작아지고 밀
도가 높아지게 눈을 그립니다.

② 이동흐리기를 사용

[필터] → [흐리기] → [이동흐리기]로 각 레이어마다 흐리기 효과를 적
용합니다. 중간 레이어에 초점을 맞춘 것처럼 흐리기 효과를 약하게
넣었습니다.

③ 아웃포커스 효과를 연출

맨 앞쪽의 눈 레이어를 복제하고 약간 이동해, 카메라로 촬영했을 때
아웃포커스 같은 느낌을 더했습니다.

④ 배경과 합성

배경에 합성합니다. 눈 레이어의 모드를 [더하기(발광)]으로 변경해도
좋습니다. 눈은 흰색이므로 어두운 배경과 잘 어울립니다. 이상으로
끝입니다.

실전 편

지금까지 설명한 테크닉을 사용해
실제 사진을 일러스트로 완성하는 방법을
순서대로 설명하겠습니다.

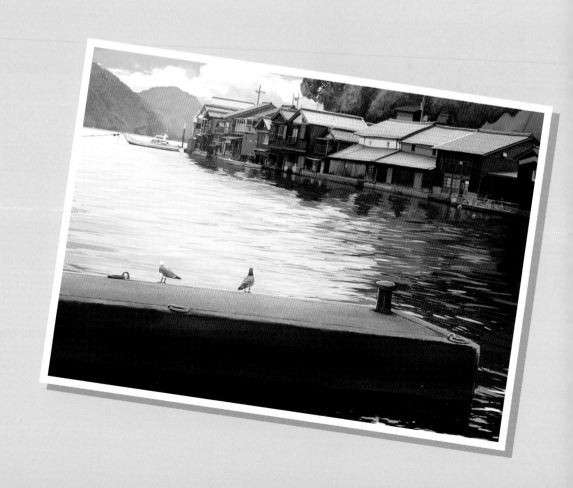

01 한 장의 사진으로 일러스트를 그린다

이제 한 장의 사진으로 일러스트를 완성하는 과정을 상세하게 살펴보겠습니다. 우선은 원본 사진과 완성한 일러스트를 비교해보고 일러스트로 제작할 때의 포인트를 설명합니다.

➡ 조건이 좋지 못한 사진을 선명한 일러스트로 바꾼다

좋은 구도로 찍은 사진이라도, 촬영 당시의 날씨가 나쁘거나 색조가 생각했던 것과 달라서 좀처럼 원하는 조건에 완벽한 사진을 찍기가 쉽지 않습니다. 다음은 날씨가 나빴지만, 셔터를 누를 때 두 마리의 새가 딱 좋은 위치와 각도에 멈춘 사진입니다. 이 구도를 활용해 일러스트로 가공하기로 했습니다.

원본 사진

촬영 당시 날씨가 썩 좋지 않은 탓에 약간 어두운 인상의 사진입니다. 그래서 보기 좋은 느낌의 일러스트로 가공해 완성하고 싶었습니다.

완성 일러스트

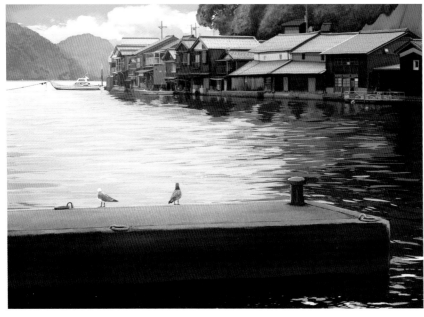

02 | 사진 선택과 트리밍

찍은 사진의 이미지를 확장해가면서 가공에 적합한 사진을 선택합니다.

➡ 같은 장면을 여러 장 찍는다

완벽한 사진을 찍는 일은 어렵습니다. 같은 장면이라도 여러 장 찍어두면, 예를 들어 갈매기는
다른 사진으로 합성하는 식으로 작업할 수 있고, 디테일 관찰에 도움이 됩니다.

나쁜 구도의 예 1

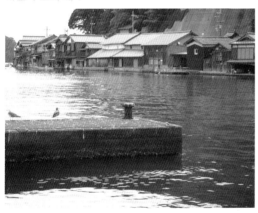

갈매기가 왼쪽 가장자리에 너무 가까워서 화면의 밸런스가 좋지 않습
니다. 안쪽의 배도 잘렸습니다.

나쁜 구도의 예 2

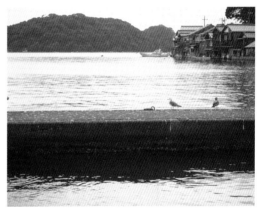

갈매기와 배의 위치는 적당하지만, 오른쪽이 무겁고 왼쪽에 여백이
많아서 밸런스가 나쁩니다. 단, 왼쪽에 캐릭터를 추가한다면 이 구도
는 나쁘지 않습니다.

❶ 사진 선택

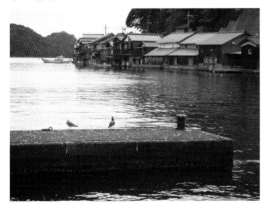

가옥·배·갈매기·하늘의 밸런스를 고려해 이번에는 이 사진을 선택
했습니다.

❷ 트리밍과 각도의 조절

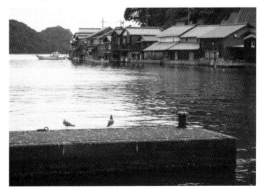

이 사진은 조절하지 않아도 되지만, 화면에 필요 없는 것을 트리밍
으로 잘라내거나 수평선의 왜곡을 조절합니다.

03 하늘 조절

하늘과 구름은 화면에 움직임을 만들거나 현장감을 연출하는 효과로 활용하기 좋습니다. 일러스트 분위기에 큰 영향을 끼치는 중요한 요소입니다.

➡️ '맑다'라는 기호를 표현

하늘은 날씨 정보를 전달하는 역할을 합니다. 원본 사진처럼 하얀 하늘이면 보는 사람이 '이 그림은 흐린 날이나 비 오는 날의 그림'이라고 생각하기 쉽습니다. 이번에는 맑은 날을 가정하고 맑은 날씨의 기호인 푸른 하늘과 하얀 구름으로 조절합니다.

P O I N T !

하늘부터 작업하는 이유

하늘은 작품에서 중요한 역할을 하는 기호입니다. 맨 먼저 하늘을 조절해두면 공기원근법을 적용한 산의 색감 등을 조절하기 쉽습니다.

하얗게 찍힌 하늘을 조절하면 완성 이미지를 잡기 쉽습니다.

하늘의 색이 기준이 되어 산의 흐릿한 정도를 확인하기 쉽습니다.

❶ 곱하기로 채색을 추가

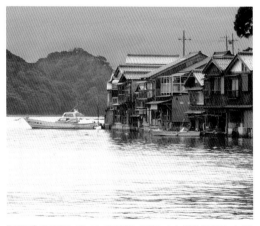

[곱하기] 레이어로 하늘에 파란색을 칠했습니다. 선택 범위를 지정한 뒤에 칠하면 편합니다. 산이나 집도 신규 레이어를 작성하고 그리므로. 지금 시점에서는 채색이 조금 벗어나도 문제없습니다.

❷ 그라데이션을 추가

하늘에서 지상으로 그라데이션이 되도록 [스크린] 레이어를 추가하고 [에어브러시]로 밝은 하늘색을 칠합니다. 그라데이션 기능을 사용하지 않고 에어브러시로 표현했습니다.

❸ 구름의 실루엣을 작성

[스크린] 레이어 위에 신규 레이어를 작성하고 [번짐 가장자리 수채] 브러시를 사용해 구름의 실루엣을 흰색으로 그립니다. 불투명도가 낮은 부분을 적절하게 만들었습니다.

❹ 구름을 그려 넣는다

구름 레이어 위에 신규 레이어를 작성하고 구름의 음영을 그립니다. 한낮은 햇살이 위쪽에 있어서 구름의 밑면이 어두워지게 음영을 넣습니다.

❺ 작은 구름을 그려 넣는다

단단한 브러시로 작은 구름을 추가했습니다. 선명한 부분을 만들거나 일부러 브러시의 터치를 남겨서 일러스트다운 느낌을 강조했습니다.

❻ 완성

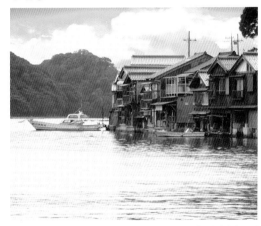

하늘 윗부분에 [오버레이] 레이어를 추가하고 색감을 선명하게 조절했습니다.

P O I N T !

경계 처리는?

 ➡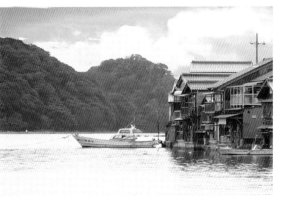

원경의 산은 후반에 디테일을 조절하므로, 산과의 경계는 이 단계에서 꼼꼼하게 다듬지 않아도 됩니다.

04 근경(지면)

다음은 앞쪽의 방파제와 갈매기를 조절합니다. 이 사진의 주역은 가옥입니다. 너무 도드라지지 않을 정도로만 정보량(묘사)을 적절하게 조절합니다.

➡ 앞쪽의 요소는 눈길을 끌기 쉽다

구도에 따라 다르지만, 앞쪽의 요소는 그림 속 주역의 상태와 관계없이 눈길을 쉽게 끄는 만큼 근경을 일러스트 스타일로 가공하면 전체의 인상을 크게 바꿀 수 있습니다.

❶ 일단 디테일을 떨어뜨린다

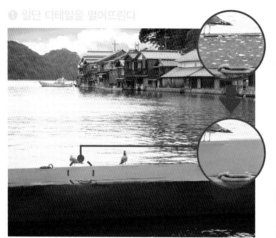

원본 사진은 새똥 등이 도드라져 보기 좋지 않은 탓에 브러시로 대강 디테일을 떨어뜨립니다. 모서리와 계단 부분은 선명한 부분을 적당히 남겨두고 지웠습니다.

❷ 텍스처로 질감을 추가

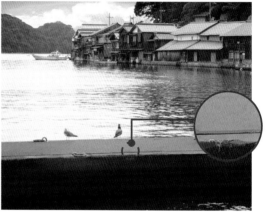

브러시로 수정한 면이 밋밋해 보여서 위에 텍스처를 더해 질감을 조절합니다. [곱하기] 레이어를 작성하고 [번짐 스프레이] 등의 브러시로 수정했습니다.

❸ 스크린을 추가

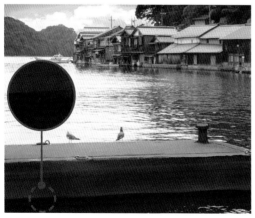

방파제의 옆면과 바다의 경계가 어둡고 모호해서 [스크린] 레이어를 추가하고, 방파제의 콘크리트 옆면에 연한 파란색을 추가합니다. 윗면도 햇빛의 영향을 생각하고 밝은색을 가볍게 올렸습니다.

❹ 추가로 디테일을 묘사한다

추가로 텍스처를 더해 밀도를 높이거나 형태를 다듬습니다. 일러스트 느낌을 강조하는 방법으로 빛을 가장 강하게 받는 위치에 하늘색을 약간만 넣었습니다.

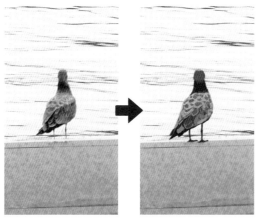

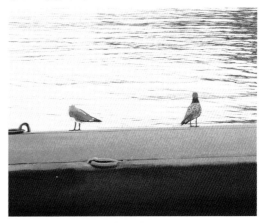

브러시를 사용해 갈매기를 수정합니다. 방파제의 콘크리트와 마찬가지로 전체를 칠하지 않고 적당히 선명한 부분을 남깁니다.

윗부분에 흐릿하게 밝은색을 [스크린] 레이어로 올리면 끝입니다.

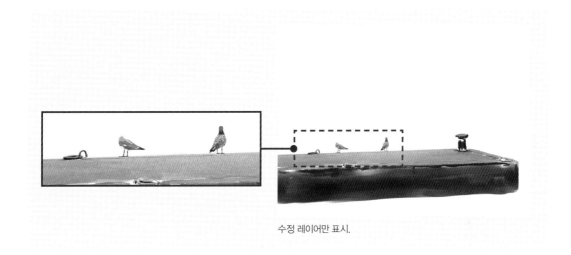

수정 레이어만 표시.

불필요한 노이즈는 삭제한다

사진상 거슬리지 않는 정보라도 그림이면 '의도적으로 작가가 넣은 정보'라고 인식해 불필요한 노이즈가 될 가능성이 있습니다. 그림에 새똥을 그릴 일은 거의 없습니다. 아름다운 일러스트로 표현하고 싶다면 삭제하는 것이 무난합니다.

05 중경(수면)

이 일러스트에서 가장 넓은 면적을 차지하는 수면을 조절합니다. 수면은 작은 물결의 움직임과 건물의 반사 등을 매력적으로 표현하기 쉬운 요소입니다. 디테일을 적당히 남기고 색 조절을 중심으로 가공하면 좋습니다.

➡ 수면이 가진 파란색의 이미지를 과장한다

날씨가 맑은 한낮의 바다는 파란색이라는 이미지가 있습니다. 흐린 날에 촬영한 탓에 수면의 색이 탁해 넓은 범위의 색 이미지부터 조절합니다.

❶ 곱하기 레이어로 파란색을 추가

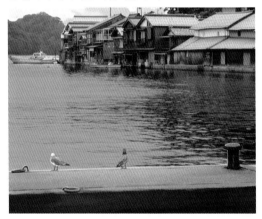

[곱하기] 레이어로 수면 전체에 파란색을 추가합니다.

❷ 오버레이 레이어를 추가

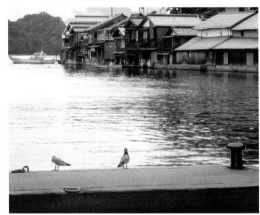

[오버레이] 레이어를 추가하고, 빛의 영향을 생각하면서 [에어브러시]로 밝은 하늘색을 올립니다. 너무 진한 수면의 색이 중화되었습니다.

❸ 브러시로 수정

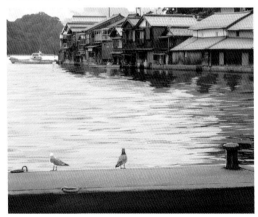

레이어를 추가하고 펜 도구처럼 단단한 브러시를 사용해 수정합니다. 가는 브러시로 건물 부근은 반사를 전부 지우지 않고 디테일을 적당히 남겼습니다.

❹ 작은 하이라이트를 추가

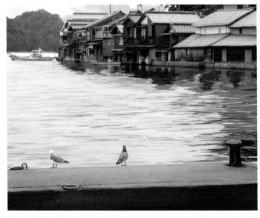

빛의 영향을 받는 부분에 밝은 하늘색으로 좀 더 세밀한 묘사를 더했습니다.

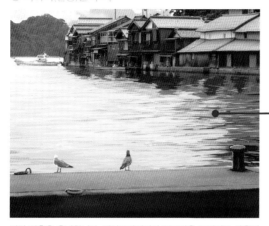

빛의 연출을 추가합니다. 에어브러시처럼 부드러운 브러시를 사용해 태양 빛의 영향을 강하게 받는 부분에 파란색을 올립니다. 그런 다음 그리기 모드를 [더하기(발광)] 레이어로 변경합니다.

[더하기(발광)] 레이어의 어느 부분을 수정했는지 알기 쉽도록 배경을 어둡게 한 상태.

수정 레이어만 표시.

P O I N T !

브러시의 터치 방향

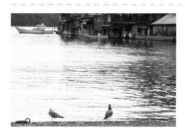

물결의 형태를 관찰하고 브러시의 터치 방향을 통일해서 넣었습니다. 해변처럼 파도가 치는 곳이 아닌 이상 가로 방향이나 비스듬하게 그리면 좋습니다.

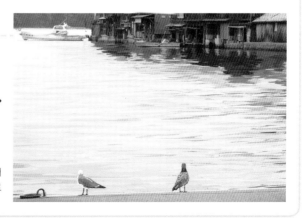

06 중경(인공물·자연물)

건물은 복잡한 형태의 조합으로 구성되므로 가공을 지나치게 하면 이질감이 도드라집니다. 수정하는 부분과 소재를 그대로 활용하는 부분의 밸런스가 중요합니다.

➡ 보여주고 싶은 것에 집중해 정보량을 조절한다

주위의 콘크리트 벽과 나무의 밀도를 지워서 가옥을 강조합니다.

❶ 콘크리트 벽을 수정

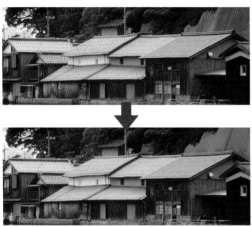

건물 주위부터 처리합니다. 우선 오른쪽 위에 있는 뒷산의 콘크리트 부분에 질감이 약간 남는 정도로 색을 칠해 디테일을 지웠습니다.

❷ 나무 수정

잎 브러시 등을 사용해 나무를 수정합니다. 사진보다 선명한 녹색을 올리면 전체와 조화를 잡기 쉽습니다.

❸ 건물 수정

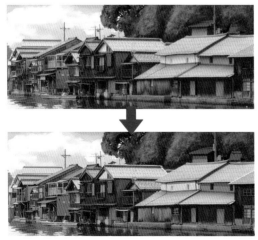

건물이 깔끔해지도록 브러시로 수정해 정보량을 줄입니다. 나뭇결이나 실루엣이 지저분한 부분을 중점적으로 조절합니다.

건물을 수정한 레이어만 표시한 상태. 지붕의 기와를 건드리지 않은 이유는 중경(먼 위치)에 있다는 점과 디테일은 세밀하지만, 빛의 영향으로 【밝은색 + 기와 그림자의 선】 정도의 정보밖에 없어 조절하지 않아도 일러스트처럼 보이기 때문입니다.

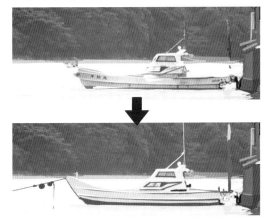

건물의 그림자 부분에 [곱하기] 레이어로 파란색을 더합니다. 너무 넓게 넣으면 가상의 풍경처럼 보입니다. 지붕의 차양처럼 그림자가 진한 부분에 적당히 올렸습니다.

안쪽의 배도 적절히 수정합니다. 흰색이 도드라지도록 음영을 덧칠하는 식으로 수정했습니다.

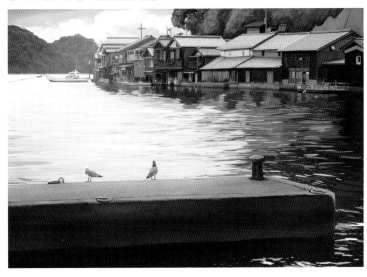

하늘색을 [스크린] 레이어에 추가하고, 이어진 건물의 안쪽으로 갈수록 흐릿한 하늘색을 올려 공기원근법 연출을 더합니다.

P O I N T !

정보를 지운다

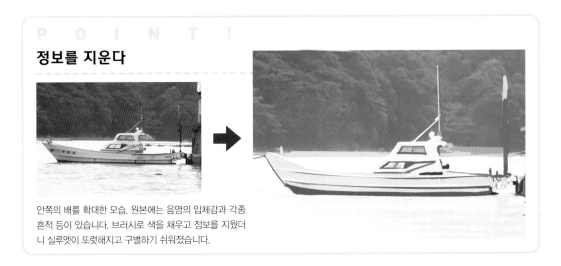

안쪽의 배를 확대한 모습. 원본에는 음영의 입체감과 각종 흔적 등이 있습니다. 브러시로 색을 채우고 정보를 지웠더니 실루엣이 또렷해지고 구별하기 쉬워졌습니다.

07 | 원경(산)

멀리 있는 산은 세밀하게 그리지 않아도 됩니다. 프리핸드나 Photoshop 등의 필터 기능을 이용하면 거의 수정할 필요가 없습니다.

➡ 원근법의 연출을 강조

공기원근법 효과로 멀리 있는 것은 푸르스름하게 보입니다. 원경은 이 효과를 강조합니다.

❶ 사진의 원경이 너무 눈에 띈다

푸르스름해서 중경의 배와 가옥보다 안쪽에 있는 산이 오히려 눈에 띕니다.

❷ 공기원근법을 나타내는 파란색을 추가

안쪽 산에 하늘색을 추가합니다. 표준 레이어를 작성하고 [에어브러시]로 하늘색을 추가했습니다.

❸ 레이어의 불투명도를 조절

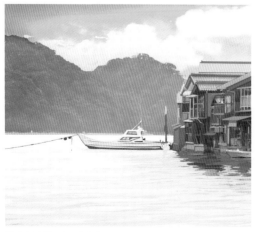

앞서 추가한 표준 레이어의 불투명도를 낮추고, 원본 사진의 산이 살짝 보이게 조절합니다. [불투명도]는 48%로 설정했습니다.

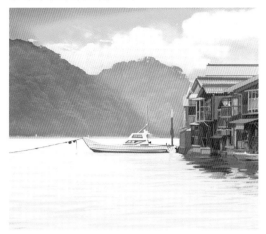

안쪽 산에 파란색을 추가합니다. 공기원근법이 강조되면서 원경 속에 거리감이 생겼습니다.

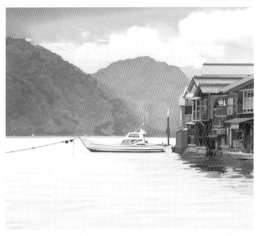

[거친 펜]처럼 브러시 끝의 모양이 가는 브러시로 수정합니다. 원경도 전체를 색으로 채우지 않고 디테일이 세밀한 부분만 덮는 느낌입니다.

수정 레이어만 표시.

POINT!

거리감을 강조한다

실제로 멀리 있는 산은 아니지만 푸르스름하게 조절해 거리감을 과장했습니다. 더 매력적으로 보이므로 약간 과장할 수 있는 것도 그림이라는 매체의 장점입니다.

08 연출 효과

작품의 완성에 해당하는 가공을 합니다. 오버레이로 최종적으로 색감을 조절하고
발광 효과로 빛의 연출을 과장합니다.

➡ 오버레이

오버레이(p.42, p.57)를 올려 색감을 통일하거나 각 요소의 색감을 강조할 수 있습니다. [오버레
이] 레이어는 너무 많이 쓰면 극단적으로 색감이 강해지니 전체를 다듬는 느낌으로 추가합니다.

❶ 연출 효과를 적용한 예

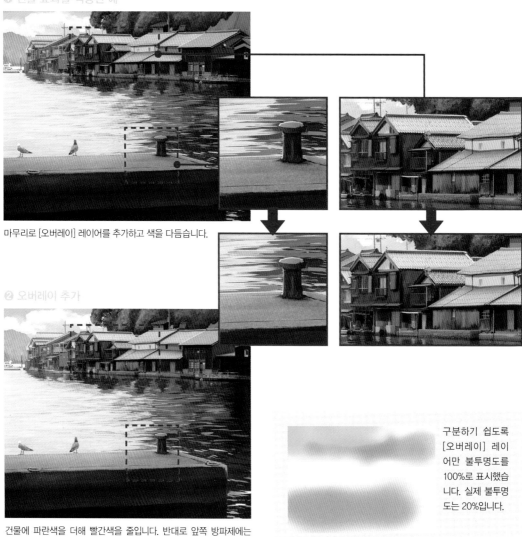

마무리로 [오버레이] 레이어를 추가하고 색을 다듬습니다.

❷ 오버레이 추가

건물에 파란색을 더해 빨간색을 줄입니다. 반대로 앞쪽 방파제에는
콘크리트의 색을 강조하는 회색을 추가했습니다.

구분하기 쉽도록
[오버레이] 레이
어만 불투명도를
100%로 표시했습
니다. 실제 불투명
도는 20%입니다.

➡ 발광 효과

광원에 알맞게 발광 효과를 추가하면 화면이 더 선명해지고 화사하게 연출할 수 있습니다.

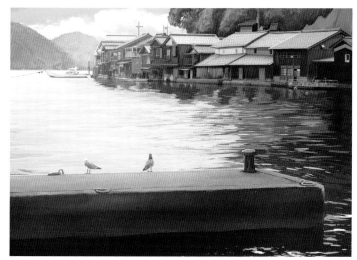

신규 [발광] 레이어를 작성하고, 태양 빛이 강하게 받는 부분을 에어브러시로 수정합니다.

[발광] 레이어만 표시한 상태. 수면은 이미 하얗게 될 정도로 빛의 영향을 받으므로 거의 넣지 않습니다. 불투명도는 13%로 설정했습니다.

➡ 대비 조절

대비가 강해지면 화면 전체의 음영이 또렷해지고 강약을 조절할 수 있습니다. 반대로 대비가 약해지면 화면 전체의 명암 차이가 약해지고 부드럽게 완성할 수 있습니다.

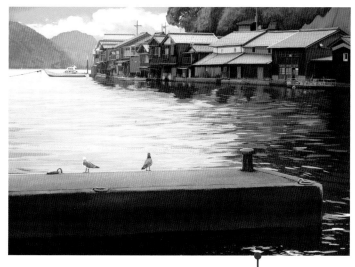

마무리로 [신규 색조 보정 레이어]에서 [톤 커브]를 선택해 대비를 조절합니다. [톤 커브]의 어두운 영역인 왼쪽 부분의 출력값을 낮추고 명암 차이를 더해 강약을 표현했습니다. 밝은 영역은 출력값을 너무 올리면 화면이 하얗게 되니 이번에는 그대로 유지합니다. 톤 커브 효과는 41페이지를 참고해주세요. 이상으로 완성입니다.

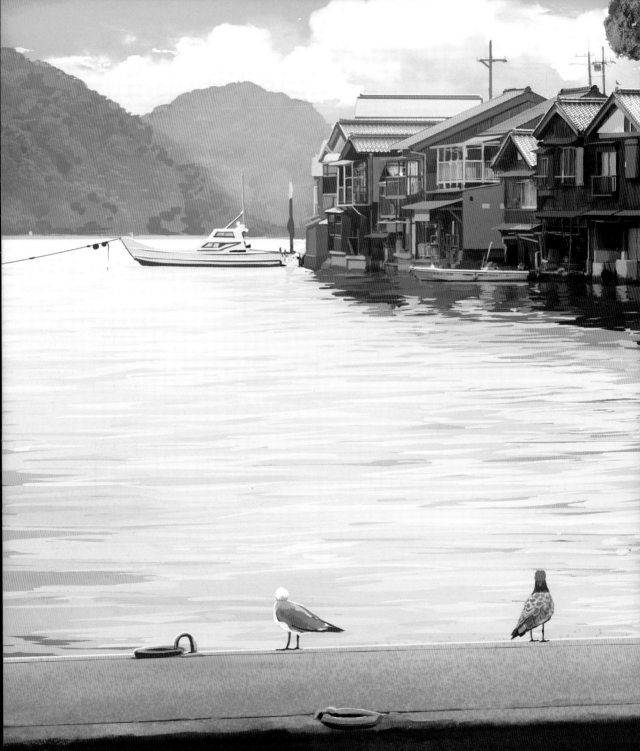

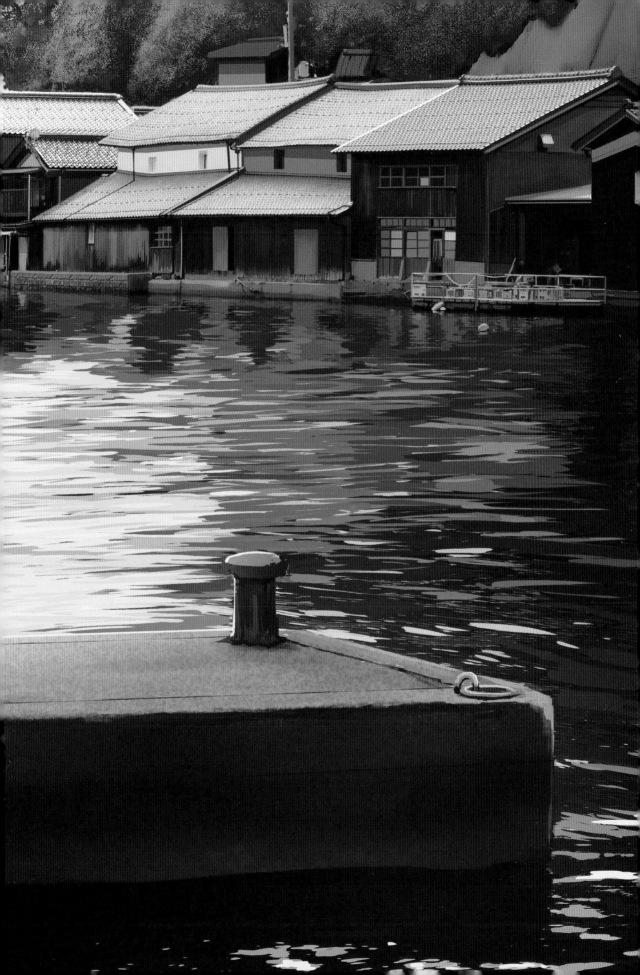

계절을 변경한다

같은 사진으로 겨울 풍경을 만들었습니다. 전체의 채도를 떨어뜨리고 눈을 더해 겨울을 연출했습니다. 설경의 색으로 변경하는 일은 어렵지 않지만, 메마른 초목을 연출하거나 계절에 맞지 않은 부분은 없는지 주의할 필요가 있습니다.

수정 레이어만 표시. 구분하기 쉽도록 배경을 까맣게 바꿨습니다.

포토배시 편

이번에는 여러 장의 사진을 조합해 일러스트를 만드는
포토배시를 소개합니다.
난이도는 높아지지만, 모티브를 가득 담으면
더 자유로운 창작이 가능합니다.

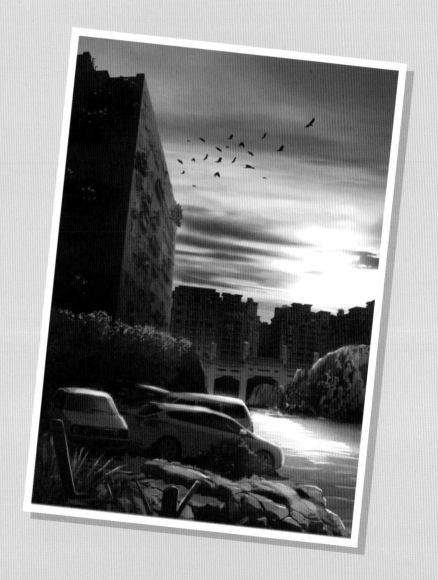

01 │ 여러 장의 사진을 조합하는 포토배시

포토배시란 여러 장의 사진을 조합해 한 장의 일러스트를 완성하는 기법입니다. 단순히 사진 합성만으로는 인상이 엉망인 그림이 될 뿐입니다. 전체가 조화로운 가공 기술과 투시도법의 지식이 필요합니다.

➡ 의도에 더 맞는 세계를 만들 수 있다

본래 없는 사물을 조합해 가공의 마을을 만들거나 한 장의 사진만으로는 표현할 수 없어 변형을 더하는 것도 가능합니다. 포토배시는 영화 포스터나 광고 등에 자주 쓰이는 기법입니다. 비일상적인 표현도 뛰어납니다.

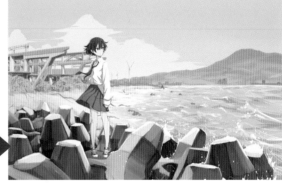

원본에 없는 다른 곳의 건물을 더해 비일상적인 느낌을 연출할 수 있습니다.

포토배시의 장점

- 표현의 폭이 넓다
- 직접 그릴 수고를 덜 수 있다

포토배시의 단점

- 조건에 만족하는 소재를 모으기 어렵다
- 모든 소재의 조화를 잡아야 하는 만큼 가공 기술의 난이도가 높다

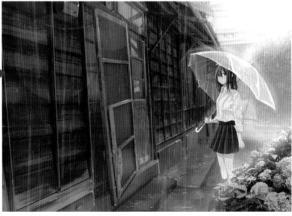

본래 이 장소에 없는 수국을 합성하고 날씨를 비 오는 날로 변경했습니다. 여름의 맑은 날에 찍은 사진이지만 장마 일러스트로 완성했습니다.

➡ 소재를 조합한 예

Chapter 4에서는 다른 장소와 시간대에 찍은 여러 장의 사진을 조합해 폐허로 변한 도시 일러
스트를 만듭니다.

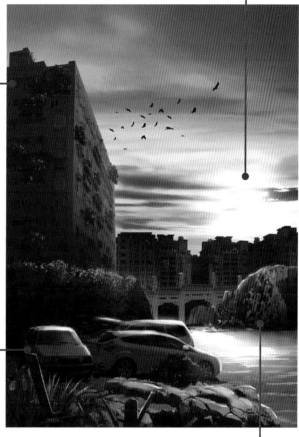

02 | 완성될 모습과 조합할 요소를 구상한다

그리고 싶은 테마, 세계관, 시간대 등과 전체의 구성을 구상합니다. 보는 사람에게 전달하고 싶은 감정과 공감했으면 하는 요소를 추려두면 테마가 명확해집니다.

➡ 전체의 이미지를 러프로 작성한다

무작정 사진을 모아서 합치면 통일감이 없는 그림이 됩니다. 우선 그리고 싶은 테마를 설정하고, 테마를 표현하는 데 필요한 소재를 러프로 그립니다.

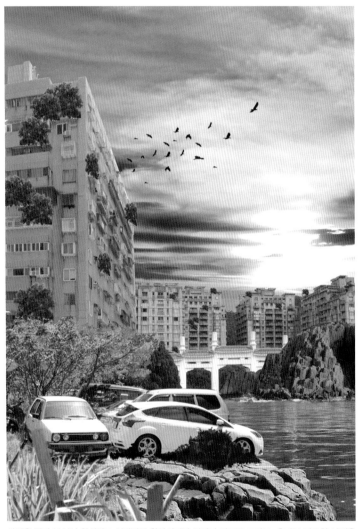

이미지 러프

사람이 살지 않는 고스트 타운이 테마.

사진을 잘라 붙여서 합성하고 이미지를 확장하거나 이미지 러프를 그리고, 추가로 필요한 사진을 수집합니다.

➡ 필요한 사진 소재를 준비한다

사진 소재는 우선순위를 정하고 수집합니다. 쓰고 싶은 사진의 확보가 작품의 완성도에 큰 영향을 끼치기 때문입니다. 평소 계절, 시간대별로 다양한 사진을 보관해두면 소재를 찾을 때 편리합니다.

가장 넓은 면적을 차지하는 요소

화면에서 면적을 가장 많이 차지하는 폐건물의 베이스가 될 사진부터 찾습니다.

근경

근경·중경·원경에 같은 종류의 식물 등을 배치하면 거리감을 연출하기 쉽습니다.

중경

공산품은 그림 속의 이야기를 연출하는 데 도움이 됩니다. 근경과 다르게 높은 나무가 있어서 이 사진을 선택했습니다.

원경

원경의 폐건물 속에 자란 식물 소재로 사용했습니다. 나무의 배경에 불필요한 요소가 없는, 잘라내기 쉬운 사진을 선택합니다.

테마를 보완하는 요소

바다 사진을 추가해 '한때는 길이었던 지면이 오랜 세월이 지나 바다가 되었다'는 설정을 표현합니다.

장식 요소

화면에 움직임을 더할 수 있는 새. 해 질 녘에 찍으면 실루엣만 잘라서 쓸 수 있습니다.

03 원근법 기초 지식

사진을 조합할 때는 위화감이 없을 정도만 원근에 주의하면 됩니다. 원근법의 기초 지식을 알아두면 캐릭터를 배경에 넣을 때 도움이 됩니다.

➡ 원근법과 소실점, 투시도법

투시도법이란 원근법과 소실점(화면 속 물체의 연장선이 교차하는 점)을 이용해 일러스트의 원근을 표현하는 방법입니다. 여러 장의 사진을 조합할 때 투시도의 안내선을 기준으로 배치합니다. 조합한 사진 선택의 기준으로 빼놓을 수 없는 지식입니다.

1점 투시

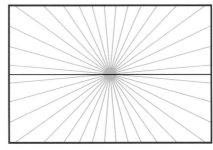

눈높이

소실점이 한 개. 사물을 정면에서 본 구도에 자주 쓰입니다.

2점 투시

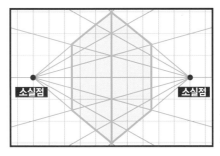

소실점 소실점

소실점이 두 개. 사물을 비스듬히 본 구도에 자주 쓰입니다.

3점 투시(로우앵글·하이앵글)

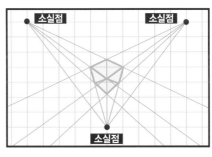

소실점 소실점

소실점

2점 투시 구도 + 위나 아래에 소실점을 하나 더 추가했습니다. 사물을 위에서 내려다보는 하이앵글과 로우앵글 구도에 쓰입니다.

➡ 원근이 다른 소재를 하나로 통일할 필요가 있다

다른 사진에 비해 앞쪽의 건물 사진이 3점 투시의 로우앵글이므로 조절이 필요합니다. 각 사진의 눈높이를 일치하면 다른 사진을 조합해도 위화감이 생기지 않습니다. 각각의 소실점을 눈높이에 오게 합니다. 단, 3점 투시의 사진을 기준으로 합성하면 하이앵글은 눈높이 아래, 로우앵글은 위에 소실점이 하나 더 생깁니다.

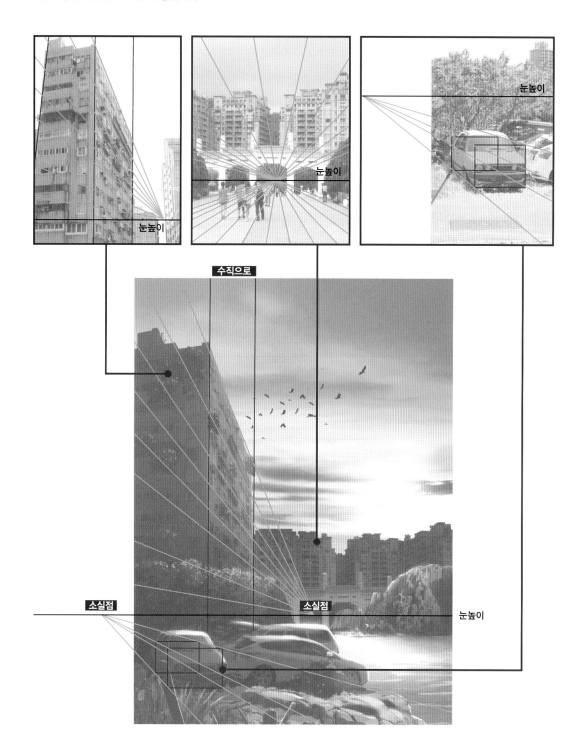

04 │ 원근을 통일하는 테크닉

다소 원근이 왜곡되더라도 사진을 변형해 조절할 수 있습니다. 단, 심하게 왜곡된 사진
은 무리하게 변형하면 디테일이 뭉개지고 입체감이 약해질 수 있습니다.

➡ CLIP STUDIO의 퍼스자 기능

사진의 왜곡을 조절하는 기준이 되는 투시안내선을 CLIP STUDIO의 [퍼스자] 기능을 이용해
작성합니다.

① 퍼스자의 기초

② 소실점을 작성한다(2점 투시)

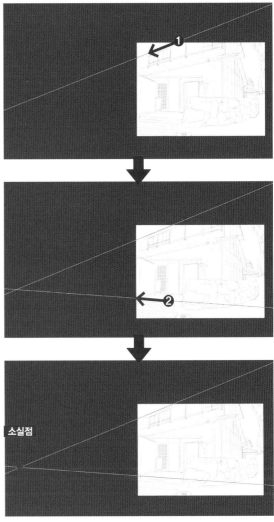

● 투시도법 변경
체크를 하면 소실점 추가를 설정하고 1점 투시 → 2점 투시
→ 3점 투시로 투시도법이 바뀝니다.

● 편집 레이어에 작성
체크를 하면 편집 레이어에 투시안내선이 작성됩니다. 체크
를 해제하면 신규 레이어에 투시안내선이 작성됩니다.

[자] → [퍼스자]를 선택했다면 ❶과 ❷처럼 일러스트의 원근에 맞게 두 번
드래그합니다. 그러면 소실점이 하나 나타납니다. 두 가닥 한 세트로 소실
점을 작성하므로 실패했다면 [Ctrl] + [Z]를 눌러서 다시 작성합니다.

❸ 소실점과 눈높이의 작성

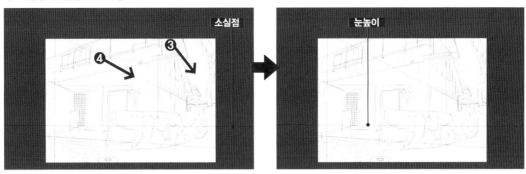

같은 요령으로 ❸과 ❹처럼 두 번 드래그하고 두 번째 소실점을 작성합니다. 그러면 두 개의 소실점을 기준으로 눈높이도 작성됩니다.

❹ 눈높이를 수평으로 설정한다

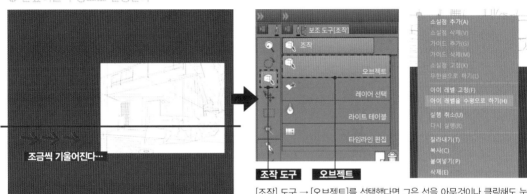

지금 상태로는 눈높이가 기울어져서 수평으로 조절합니다.

조금씩 기울어진다…

조작 도구 오브젝트

[조작] 도구 → [오브젝트]를 선택했다면 그은 선을 아무것이나 클릭해도 눈높이에 녹색의 ■가 표시됩니다. 이 ■를 마우스 오른쪽 클릭하고 [아이 레벨을 수평으로 하기]를 선택하면 끝입니다.

➡ 사진이 3점 투시일 때

앞쪽에 넣은 건물 사진은 3점 투시(느슨한 로우앵글)이므로 다른 사진에 맞춰서 2점 투시가 되게
수정합니다. 세로 라인이 수직이 되도록 변형합니다.

① 직선자로 세로 방향의 안내선 작성

3점 투시의 사진 보정은 세로 방향의 안내선을 작성하고, 안내선을 기준으로 변형합니다. 안내선은 [자] → [직선자] 도구로 작성할 수 있습니다.

② 선택 범위를 작성

건물 정면부터 조절합니다. [선택 범위]에서 [직사각형 선택]이나 [꺾은선 선택] 도구를 사용해 정면만 선택 범위를 작성합니다.

③ 자유 변형으로 원근을 조절

[편집] → [변형] → [자유 변형]을 실행하고 원근에 맞게 변형합니다. 계속해서 왼쪽 면도 선택 범위를 작성한 뒤 자유 변형으로 원근에 맞게 조절합니다. 이상으로 끝입니다.

05 | 사진 잘라내기

사진 잘라내기는 포토배시에서 빼놓을 수 없는 처리입니다. 사진의 디테일에 따라서
잘라내는 난이도가 크게 달라집니다. CLIP STUDIO의 기능을 적절하게 구분해서 사
용하면 좋습니다.

➡ CLIP STUDIO의 레이어 마스크 기능

레이어 마스크 기능을 활용하면 잘라내기 전에 사진의 정보가 남도록 얼마든지 선택 범위를
다시 지정할 수 있습니다.

① 레이어 마스크를 작성

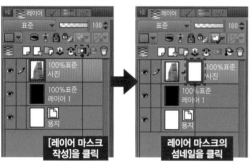

사진 레이어를 선택하고 [레이어 마스크 작성]을 클릭합니다. 작성된
레이어 마스크의 섬네일을 클릭하고 선택합니다.

② 불필요한 부분을 지운다

지우개 도구나 투명색 브러시를 사용해 사진의 불필요한 부분을 지웁
니다. 건물처럼 직선적인 요소는 직선 도구, 디테일이 복잡한 부분은
펜 도구 등으로 구분해서 사용하면 좋습니다.

③ 자동 선택 도구를 활용

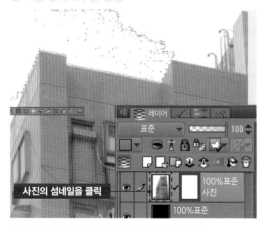

잘라내고 싶은 대상 주위가 단색에 가까운 사진은 자동 선택 도구를
이용하면 간단하게 선택 범위를 작성할 수 있습니다. 사진의 섬네일
을 선택했다면 자동 선택 도구로 지우고 싶은 하늘을 클릭해 선택 범
위를 작성합니다.

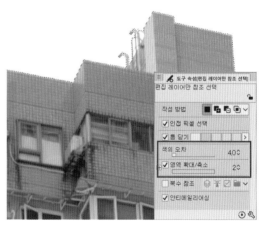

한 번의 클릭만으로 바로 선택 범위가 지정되지 않을 때는 도구 속성
에서 [색의 오차]와 [영역 확대/축소]를 조절한 뒤에 다시 자동 선택을
합니다.

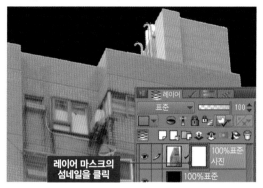

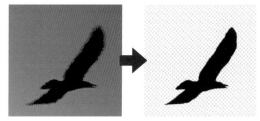

새 등의 실루엣은 대상을 클릭하고 [선택 범위] → [선택 범위 반전]을
실행한 다음, Delete 키로 배경을 지웁니다.

다시 레이어 마스크의 섬네일을 클릭하고 Delete 키를 눌러 불필요
한 배경을 지웁니다.

자동 선택 도구로 깔끔하게 잘라낸 부분은
펜 도구 등을 사용해 세밀하게 수정하면 끝
입니다.

06 | 시간대를 통일한다 1 (해 질 녘)

시간대에 알맞은 음영의 색이나 오버레이로 색감을 통일하면 전체의 조화를 잡기 쉽습니다. 사진 소재의 광원, 날씨, 시간대가 극단적으로 다르면 보정의 난이도가 높아집니다. 최대한 가까운 조건에서 찍은 사진을 선택합니다.

➡ CLIP STUDIO 등을 이용한 색조 보정 테크닉

우선 하늘을 조절해 작품의 시간을 설정합니다. 다음으로 배경 속에서 주역인 요소와 면적을 넓게 차지하는 요소부터 색을 조절합니다. 주변 사물들도 거기에 맞게 조절합니다. 광원에 알맞게 음영을 그려 넣거나 오버레이 또는 색조 보정 레이어로 조절합니다. CLIP STUDIO로 설명하지만, Photoshop도 동일합니다.

① 하늘 보정 1

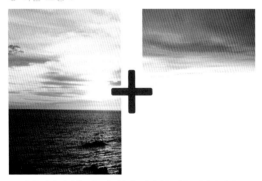

② 하늘 보정 2

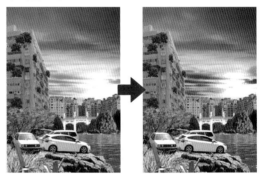

두 장의 석양 사진을 이용해 하늘을 작성했습니다. 사진이 겹치는 부분은 지우개 도구로 부드럽게 지워서 자연스럽게 이어지도록 조합합니다.

사진을 합성만 하면 위의 석양보다 아래의 석양이 채도와 대비가 약해 어색합니다. [톤 커브]를 사용해 보정합니다.

③ 원경 보정 1

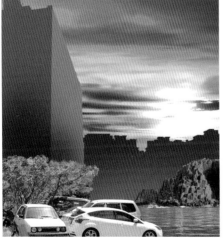

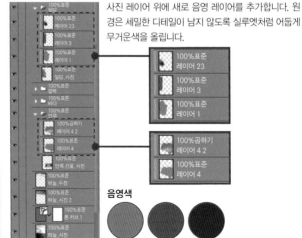

사진 레이어 위에 새로 음영 레이어를 추가합니다. 원경은 세밀한 디테일이 남지 않도록 실루엣처럼 어둡게 무거운색을 올립니다.

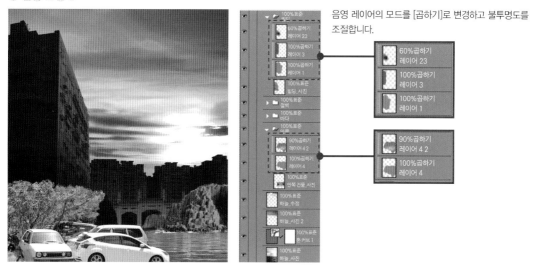

음영 레이어의 모드를 [곱하기]로 변경하고 불투명도를 조절합니다.

⑤ 중경 보정 1

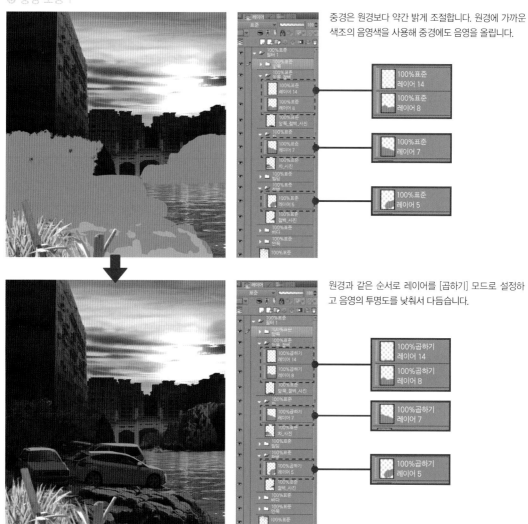

중경은 원경보다 약간 밝게 조절합니다. 원경에 가까운 색조의 음영색을 사용해 중경에도 음영을 올립니다.

원경과 같은 순서로 레이어를 [곱하기] 모드로 설정하고 음영의 투명도를 낮춰서 다듬습니다.

⑥ 중경 보정 2

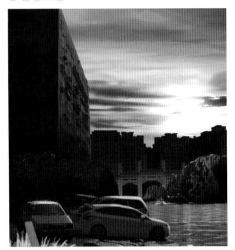

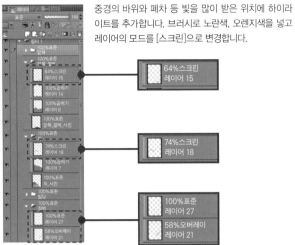

중경의 바위와 폐차 등 빛을 많이 받은 위치에 하이라
이트를 추가합니다. 브러시로 노란색, 오렌지색을 넣고
레이어의 모드를 [스크린]으로 변경합니다.

⑦ 바다 보정 1

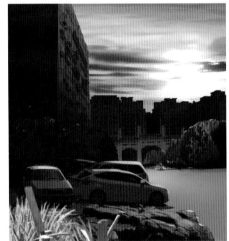

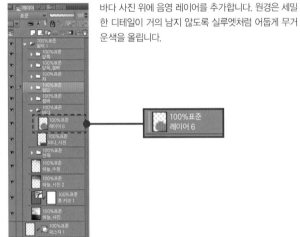

바다 사진 위에 음영 레이어를 추가합니다. 원경은 세밀
한 디테일이 거의 남지 않도록 실루엣처럼 어둡게 무거
운색을 올립니다.

⑧ 바다 보정 2

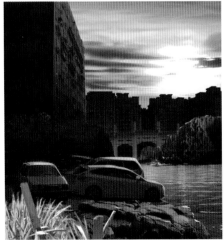

레이어 모드를 [오버레이]로 변경합니다.

⑨ 바다 보정 3

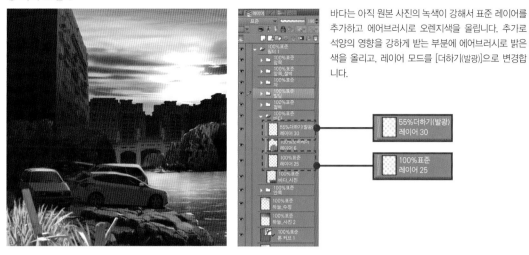

바다는 아직 원본 사진의 녹색이 강해서 표준 레이어를 추가하고 에어브러시로 오렌지색을 올립니다. 추가로 석양의 영향을 강하게 받는 부분에 에어브러시로 밝은 색을 올리고, 레이어 모드를 [더하기(발광)]으로 변경합니다.

55%더하기(발광)
레이어 30

100%표준
레이어 25

⑩ 근경 보정

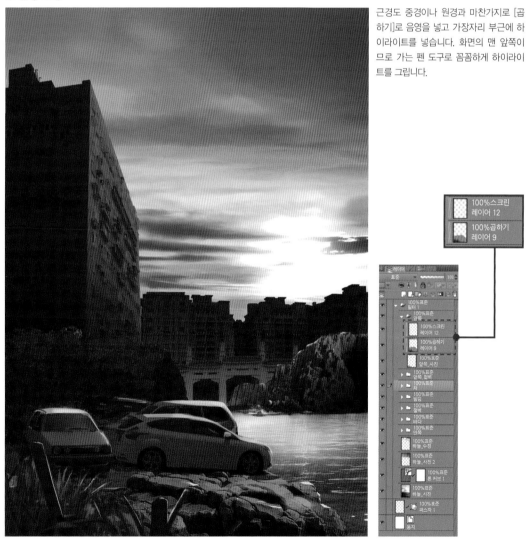

근경도 중경이나 원경과 마찬가지로 [곱하기]로 음영을 넣고 가장자리 부근에 하이라이트를 넣습니다. 화면의 맨 앞쪽이므로 가는 펜 도구로 꼼꼼하게 하이라이트를 그립니다.

100%스크린
레이어 12

100%곱하기
레이어 9

07 | 시간대를 통일한다 2 (밤)

밤은 해 질 녘과 달리 멀리 있는 건물을 실루엣처럼 어둡게 표현합니다. 단, 전체가 너무 어두워지지 않도록 하늘과 바다 등에 밝은색을 올려 색 폭을 유지합니다.

➡ CLIP STUDIO 등의 색조 보정 테크닉

해 질 녘과 같은 소재를 이용해 밤 시간대로 변경할 수 있습니다. 하늘과 음영색을 조절합니다.

❶ 하늘 보정 1

해 질 녘에서 사용한 하늘 사진을 이용해 밤하늘을 만듭니다. 레이어 모드를 [휘도]로 변경하고, 아래쪽 하늘 사진의 불투명도를 24%로 낮춥니다.

❷ 하늘 보정 2

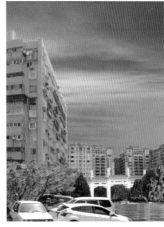

하늘 아래에 신규 레이어를 추가하고 남색으로 채웁니다.

❸ 하늘 보정 3

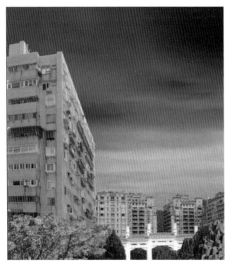

하늘의 색 폭을 넓히고 채도도 높게 조절합니다. 이번에는 하늘 윗부분에 파란색을 [곱하기]로 올리고, 중앙 부근에 보라색을 [오버레이]로 추가했습니다.

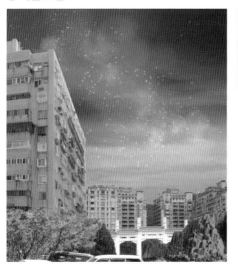

은하수를 [번짐 가장자리 수채] 브러시로 그리고 별을 [톤 깎기] 브러시(CLIP STUDIO ASSETS에서 다운로드 가능)로 그렸습니다. 별은 레이어를 복제하고 아래 레이어를 필터로 흐리기 효과를 더합니다. 각 레이어를 [더하기(발광)]으로 변경하고 불투명도를 조절합니다.

해 질 녘과 마찬가지로 환경에 적합한 색으로 근경·중경·원경에 각각 음영을 넣습니다. [곱하기] 레이어로 변경하고 불투명도를 조절합니다.

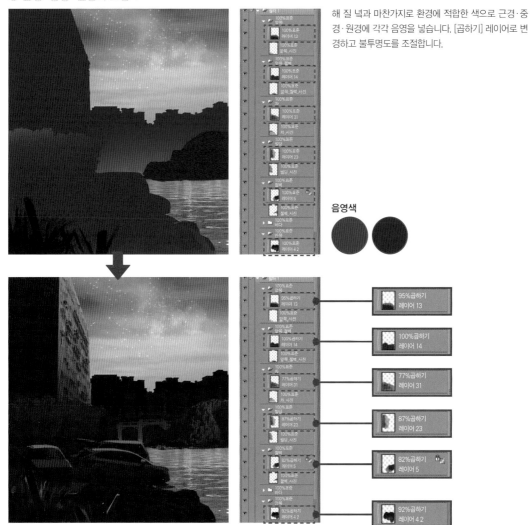

음영색

⑥ 근경 · 중경 · 원경의 보정 2

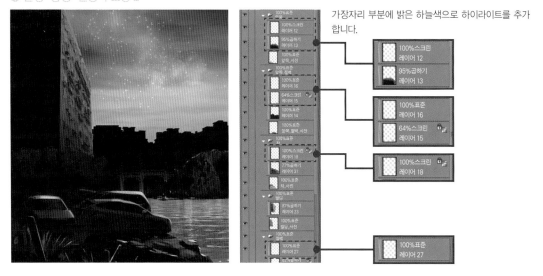

가장자리 부분에 밝은 하늘색으로 하이라이트를 추가
합니다.

⑦ 바다 보정 1

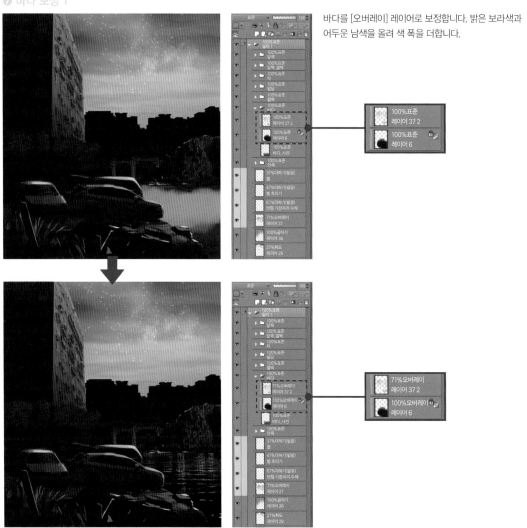

바다를 [오버레이] 레이어로 보정합니다. 밝은 보라색과
어두운 남색을 올려 색 폭을 더합니다.

❽ 바다 보정 2

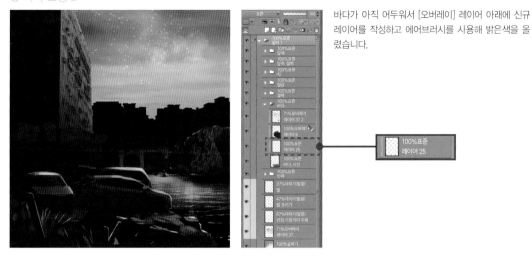

바다가 아직 어두워서 [오버레이] 레이어 아래에 신규 레이어를 작성하고 에어브러시를 사용해 밝은색을 올렸습니다.

❾ 불빛을 추가

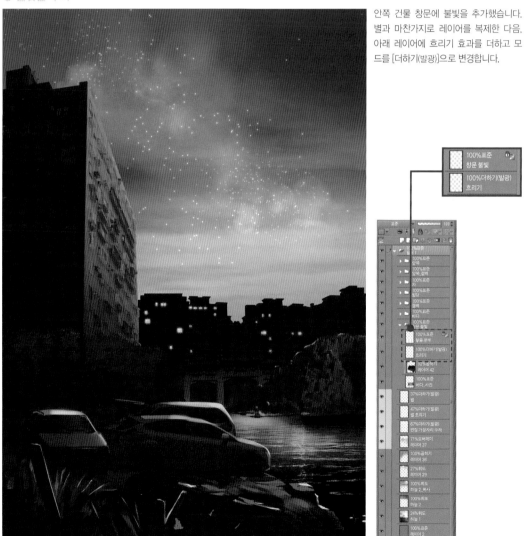

안쪽 건물 창문에 불빛을 추가했습니다. 별과 마찬가지로 레이어를 복제한 다음, 아래 레이어에 흐리기 효과를 더하고 모드를 [더하기(발광)]으로 변경합니다.

08 날씨를 변경한다 (비)

'비'에도 다양한 효과가 있습니다. 태양 빛이 구름에 가려져 전체의 채도가 낮아 차분한 색감입니다.

➡ CLIP STUDIO 등의 색조 보정 테크닉

비 오는 날씨는 각 사진의 채도를 낮춰서 조합하므로 색조에 신경 쓰지 않아도 표현할 수 있습니다. 색 폭이 줄어든 대신 빗방울 표현 등으로 대비를 더해 그림의 매력을 높입니다.

❶ 하늘 보정 1

해 질 녘과 밤에 쓴 사진을 이용합니다. 새로 작성한 레이어(p.120-❹)와 같은 요령으로 하늘 사진 아래에 회색을 채운 레이어를 추가합니다. '하늘 2' 레이어를 복사하고 확대해 빗방울의 크기가 큰 비구름의 특징을 표현했습니다.

❷ 하늘 보정 2

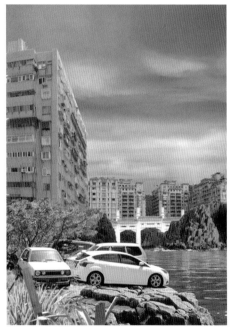

구름 속에 빛을 강하게 받는 부분을 [에어브러시]나 [번짐 가장자리 수채]처럼 부드러운 브러시로 그리고, 레이어 모드를 [더하기(발광)]으로 변경합니다.

43%더하기(발광)
레이어 36

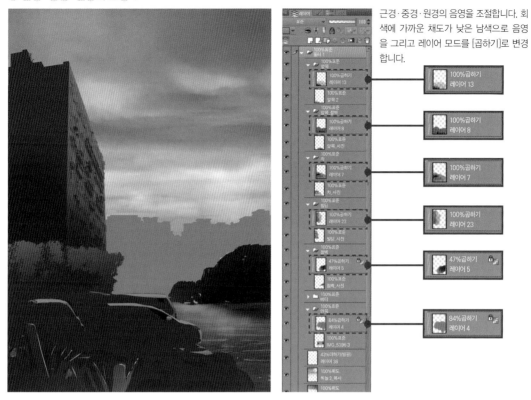

근경·중경·원경의 음영을 조절합니다. 회색에 가까운 채도가 낮은 남색으로 음영을 그리고 레이어 모드를 [곱하기]로 변경합니다.

❹ 근경·중경·원경의 보정 2

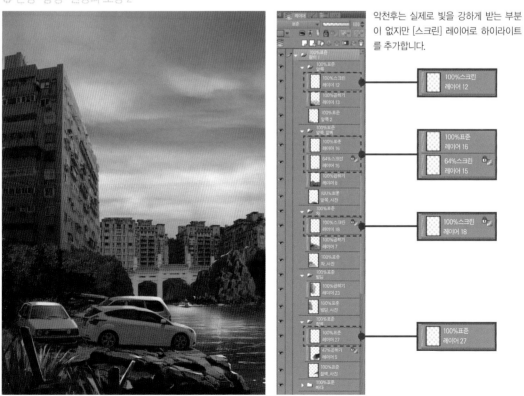

악천후는 실제로 빛을 강하게 받는 부분이 없지만 [스크린] 레이어로 하이라이트를 추가합니다.

⑤ 비 표현 1

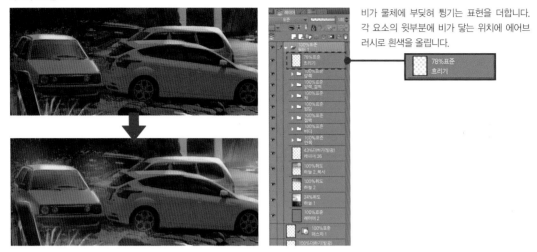

비가 물체에 부딪혀 팅기는 표현을 더합니다. 각 요소의 윗부분에 비가 닿는 위치에 에어브러시로 흰색을 올립니다.

78%표준
흐리기

⑥ 비 표현 2

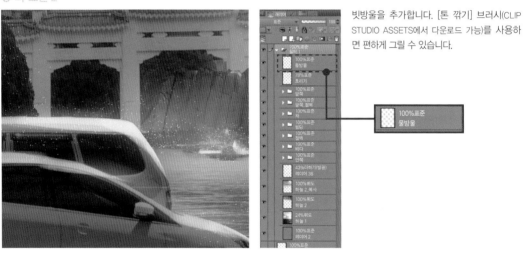

빗방울을 추가합니다. [톤 깎기] 브러시(CLIP STUDIO ASSETS에서 다운로드 가능)를 사용하면 편하게 그릴 수 있습니다.

100%표준
물방울

⑦ 비 표현 3

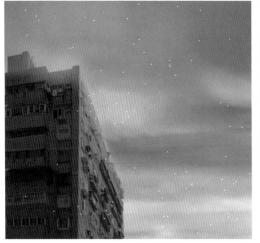

내리는 비를 추가합니다. [톤 깎기] 브러시 등을 사용해 화면 전체에 흰색 방울을 불규칙하게 그립니다.

100%표준
내리는 비

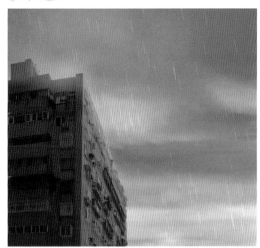

[필터] → [흐리기] → [이동흐리기]로 내리는 비를 표현합니다. [흐림 효과 범위]를 24, [흐림 효과 방향]을 -90으로 설정했습니다.

100%더하기(발광)
내리는 비

추가로 앞쪽에 내리는 비를 크게 그려 넣습니다. ⑦과 ⑧에서 작성한 내리는 비와 각도에 변화를 줍니다.

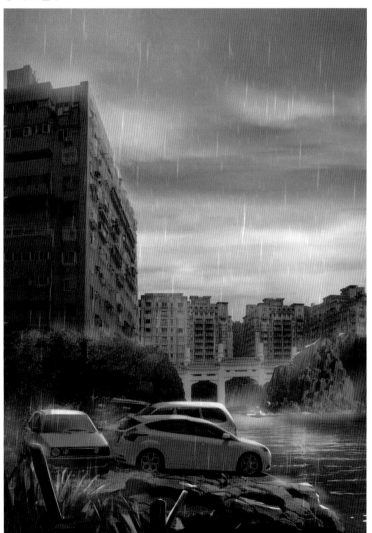

100%더하기(발광)
내리는 비 2

09 | 브러시를 활용한 수정

색감의 조절만으로도 일러스트 느낌으로 사진을 합성할 수 있지만, 필요하다면 브러시로 수정해 일러스트다운 매력을 더 높일 수 있습니다.

➡ 화면 앞쪽의 모티브와 눈길을 끌기 쉬운 부분을 수정

모든 사진에 수정 처리를 하는 것은 대단히 힘든 작업입니다. 완성 이미지에 따라 다르지만, 눈길을 끌기 쉬운 부분만 만들어주면 일러스트 작품을 제작할 수 있습니다.

❶ 수정 준비

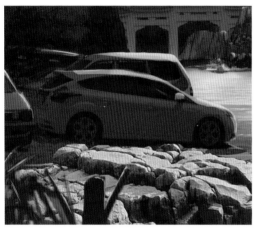

화면 앞쪽에 시선을 끌기 쉬운 부분을 만들어서 밀도를 조절합니다. 일단 음영과 하이라이트 레이어를 비표시로 설정했습니다.

❷ 근경 수정 1

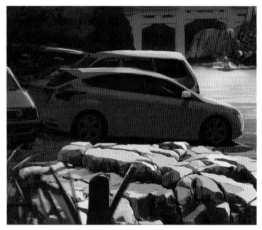

앞쪽의 바위 부분은 브러시를 사용해 그립니다. 세밀한 디테일을 지우면서 바위의 면을 따라 수정합니다.

❸ 근경 수정 2

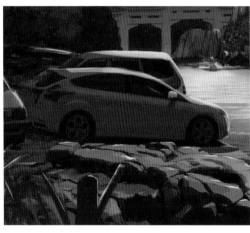

❶에서 비표시로 설정한 음영과 하이라이트 레이어를 표시합니다. 하이라이트의 크기를 브러시로 조절합니다.

④ 중경 수정

중경의 바위도 근경과 같은 요령으로 수정합니다. 떨어진 거리만큼 근경보다 디테일을 더 줄여도 문제없습니다.

⑤ 중경의 자연물 수정

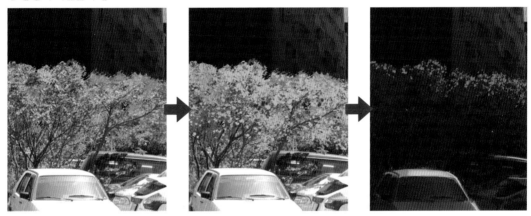

자연물도 근경과 같은 요령으로 수정합니다. 잎의 세밀한 디테일을 브러시의 터치로 지웁니다.

수정 전　　　　　　　　　　　　　　　수정 후

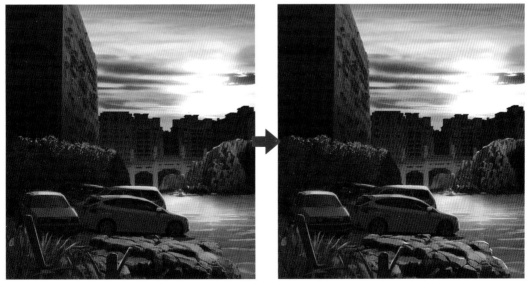

10 | 연출을 더한 최종 조절

끝으로 연출 효과를 더해 완성합니다. 실제 사진 등을 관찰하고 광원에 알맞은 빛
효과를 넣습니다.

➡ 빛 효과를 강조한다

해 질 녘, 야경 등 시간대에 적합한 빛 효과를 매력적으로 강조합니다. 한낮이나 해 질 녘은 태양
빛을 이용한 연출이 가능하지만, 밤은 하늘의 별이나 가로등을 사용한 연출이 필요합니다.

해 질 녘은 사진처럼 태양 빛을 강하게 받아 하얗게
지워진 연출 효과도 더할 수 있습니다.

① 해 질 녘 연출의 강조 1

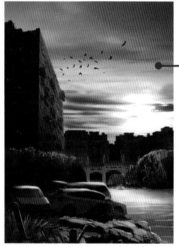

[스크린] 레이어(90%)

신규 레이어를 작성하고 태
양 빛의 영향을 받는 부분에
에어브러시로 노란색을 올립
니다. 레이어의 모드를 [스크
린]으로 변경하고 불투명도
를 조절합니다.

② 해 질 녘 연출의 강조 2

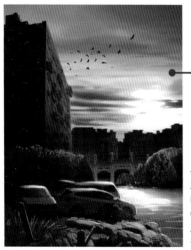

[더하기(발광)] 레이어(23%)

신규 레이어를 작성하고 펜
도구처럼 단단한 브러시로
더 밝은 부분을 그립니다. 레
이어 모드를 [더하기(발광)]으
로 변경하고 불투명도를 조
절합니다.

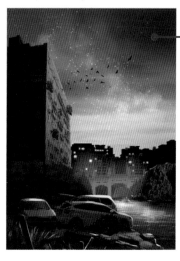

사진처럼 밤의 도시는 가로등과 상점의 조명 등이 영향을 끼치는데 지상에 가까울수록 밝습니다. 반대로 하늘에 가까울수록 어두운 실루엣처럼 보입니다.

❶ 야경 연출의 강조 1

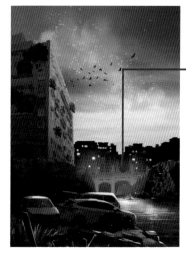

[더하기(발광)] 레이어(28%)

신규 레이어를 작성하고 안쪽 건물의 지상에 가까운 위치에 에어브러시로 라이트업 효과를 넣습니다. 레이어 모드를 [더하기(발광)]으로 변경하고 불투명도를 조절합니다.

❷ 야경 연출의 강조 2

[오버레이] 레이어(100%)

밤하늘을 더 선명한 색으로 조절합니다. 신규 레이어를 작성하고 에어브러시로 하늘 윗부분을 중심으로 파란색을 넣습니다. 레이어 모드를 [오버레이]로 변경합니다.

P O I N T !

테마를 보완하는 장식을 추가

오래전에 폐허가 된 분위기를 연출하는 효과로 빌딩을 침식한 나무와 그곳에 사는 새의 실루엣을 추가했습니다. 폐허라는 느낌과 종말의 분위기를 강조할 수 있습니다.

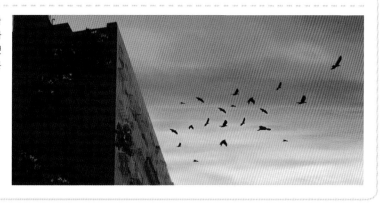

➡️ **완성**

각 시간대와 날씨에 적합한 매력적인 표현 방법을 알면 같은 구도, 소재의 사진으로도 다양한 분위기의 일러스트로 표현할 수 있습니다.

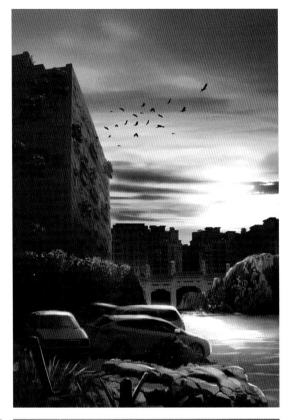

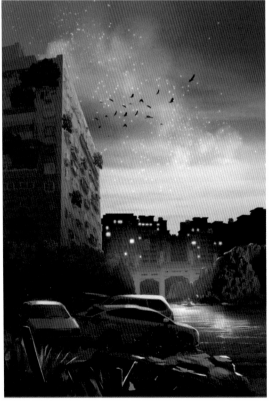

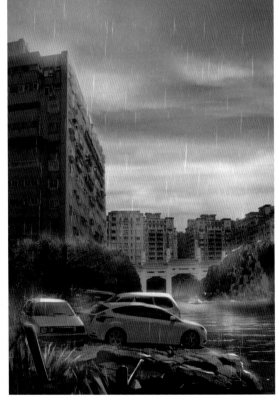

창작 편

배경 일러스트에 캐릭터를 넣어
이야기가 있는 작품을 만들어보겠습니다.
Chapter 5에서는 이 책의 표지 일러스트를 예로
구상 단계부터 창작의 과정을 소개합니다.

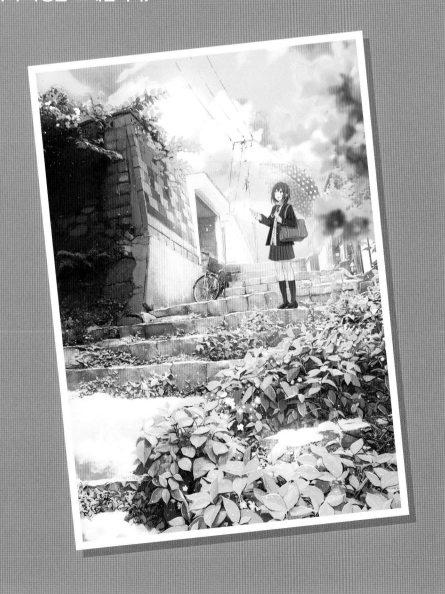

01 이야기가 있는 일러스트를 구상한다

배경에 캐릭터가 들어가면 작품에 이야기를 담을 수 있습니다. 이번에는 이 책의 표지 일러스트를 예로 이야기가 있는 일러스트를 완성하는 과정을 설명합니다.

➡ 회의

우선 출판사와 어떤 표지 일러스트를 넣을지 회의를 합니다. 이 책의 테마인 '사진 가공'의 이점, 표지에 적합한 매력적인 일러스트라는 점, 타이틀이나 띠지가 들어가는 위치 등 미리 확인해야 할 포인트를 공유합니다.

> 표지 일러스트에 이 책에서 소개하는 테크닉을 집대성해주셨으면 합니다. 배경 일러스트에 캐릭터를 넣어보면 어떨까요.

편집자

> 책의 표지나 광고는 일러스트 외의 요소도 들어가니까 전체 디자인 이미지를 먼저 고려할 필요가 있습니다. 타이틀을 넣기 쉽게 배경의 밀도가 낮은 부분을 만들거나 띠지가 들어가면 가려지는 아래쪽 ¼에는 메인 요소를 배치하지 않도록 해주실 수 있을까요.

표지 일러스트 필요 조건

회의를 거쳐 작성한 일러스트에 필요한 조건을 요약했습니다.

> ❶ 현실보다 아름답게(원본 사진과 차이가 크게)
> ❷ 사진으로 만드는 이점이 있다
> ❸ 이 책에서 사용하는 요소를 넣는다
> ❹ 표지에 적합한 분위기의 일러스트
> ❺ 캐릭터가 들어가면 이야기를 상상할 수 있다

➡ 구상한다

요약한 정보로 구상을 합니다. 선택한 사진에 캐릭터를 합성해 간단한 구상 러프를 작성합니다.

구상 러프

● 장면

【비가 그치고】 우산을 든 교복을 입은 소녀가 비가 그친 하늘을 올려다보고 기뻐한다.

※ 예전에 작성한 캐릭터를 임의로 배치했습니다.

A안

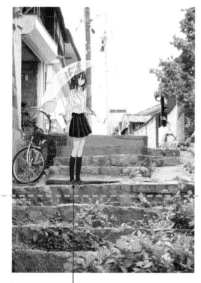

B안

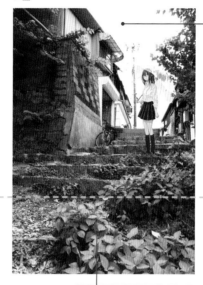

> 푸른 하늘로 변경하고 안쪽 건물에 공기원근법을 적용합니다.

띠지 라인

> 소녀는
> · 우산을 썼다
> · 우산을 접었다
> · 손바닥을 펼친다
> 등의 포즈를 떠올렸습니다.

> 식물에 붙은 물방울과 지면에 물웅덩이를 추가합니다.

이 사진을 선택한 이유

❶ 현실보다 아름답다

빗방울과 물웅덩이를 추가하면 화면에 반짝이는 효과와 대비를 더하기 쉽다.

하늘을 변경해 더 큰 변화를 표현할 수 있다.

깊이가 느껴지는 구도이므로 공기원근법의 연출을 더하기 쉽다.

❷ 사진으로 만드는 이점이 있다

식물과 자전거 등 작은 요소를 그릴 수고를 덜 수 있다.

❸ 이 책에서 다루는 요소가 포함되어 있다

자연물(잎), 인공물(건물), 계단 등의 요소가 구도에 들어 있다.

❹ 표지에 적합한 분위기의 일러스트

비가 그친 상쾌함과 선명한 색감으로 화려하게 연출할 수 있다.

❺ 캐릭터가 들어가면 이야기를 상상할 수 있다

비가 그쳐 기뻐하는 소녀가 들어가면 전후의 이야기를 상상할 수 있다.

➡ 피드백을 바탕으로 구도를 조절

출판사에 구상 러프를 제출하고 확인을 받습니다. 캐릭터를 멀리 배치하고 그림에 깊이감을
더한 B안에 관해 편집자와 디자이너의 피드백을 받았습니다.

우산이 빨간색이나 분홍색 또
는 노란색이면 녹색과 파란색
의 보색이니까 악센트가 되지
않을까요. 물방울 같은 무늬를
넣어도 포인트로 작용해 재미
있을지도 모르겠네요.

하늘이 작아서 비가 그친 개방감이 약해 보였습니다. 건물 한 부
분을 지우거나 공기원근법으로 건물을 푸르스름하게 덮어서 하
늘과 동화된 느낌으로 처리하면 좋겠습니다.

편집자·디자이너

소녀가 등교하는 길인지 집으로 돌아가는
길인지, 예를 들면 여름 소나기에 흠뻑 젖었
지만 갑자기 개어서 마음도 풀린 느낌으로
설정과 상황을 상세하게 정해두면 이야기
를 상상할 수 있어 재밌을 것 같습니다.

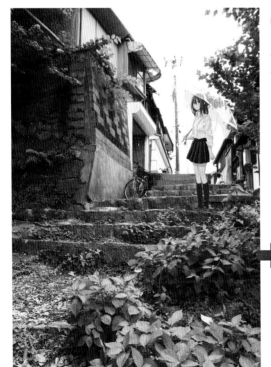

표지 이미지(시안)

오른쪽 아래는 출판사에서 보내온 표지 시안입니다. 구도
를 조금 조절한 상태입니다. 띠지 바로 위에 캐릭터를 배치
하고 하늘의 면적이 넓어져 개방감이 강해졌습니다.

➡ 러프 작성

받은 피드백을 반영해 러프를 작성합니다. 이 단계에서는 가는 브러시로 수정하지 않고 완성
이미지를 알 수 있도록 색감 조절과 사진 가공을 합니다.

안쪽 건물을 축소하고
공기원근법을 적용했습
니다.

앞쪽의 나뭇잎을 확대하
고 흐리기 효과를 더해
원근감을 강조했습니다.

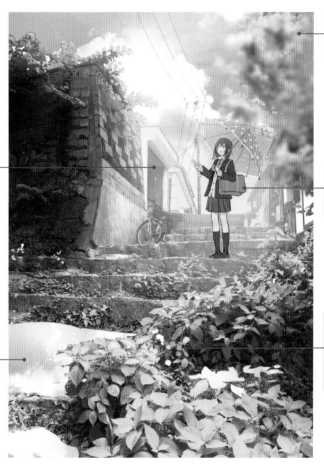

캐릭터의 표정과 포즈로
이야기의 설득력을 더했
습니다.

우산은 분홍색. 하늘에
파란색이 들어간 만큼
계단의 풀에 작은 꽃을
넣어 일러스트 전체의
밸런스를 잡았습니다.

푸른 하늘을 투영하는
물웅덩이를 추가해 비가
그친 상쾌함을 연출했습
니다.

➡ 러프 제출

출판사에 다시 러프를 제출하고 OK를 받았습니다. 러프가 정해졌으니 요소별로 처리해 완성
데이터를 작성합니다.

엄청 좋은데요!
앞쪽에 푸른 하늘을 투영한 물웅덩이를 넣으셨군요! 작은 꽃이 들어간 느낌
도 멋집니다. 디자이너에게 보여줬더니 감격했습니다.
원본 사진과 차이가 있는 것도, 이렇게 달라진다고 증명할 수 있으니 무척
좋습니다.
캐릭터의 표정과 포즈에도 이야기가 있어서 멋지고요.
꼭 이 내용으로 진행해주세요!

02 상쾌한 푸른 하늘로 변경한다

그러면 이제 러프를 바탕으로 일러스트를 제작합니다. 수정과 색조 보정을 하기 전에
필요한 가공과 합성 처리를 합니다. 이 작품에서는 우선 안쪽 건물을 삭제하고 하늘을
합성합니다.

➡ 원경

이 사진을 선택한 이유 중에는 하늘이 하얘서 선택 범위를 지정하기 쉬운 점이 있습니다. 원경
에는 공기원근법의 효과를 적용해 조절합니다.

❶ 안쪽 건물 잘라내기

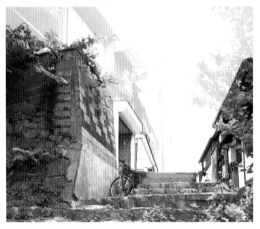

자동 선택 도구나 올가미 선택 도구를 사용해 안쪽 건물의 불필요한
부분을 선택하고, [편집] → [잘라내기]를 선택합니다.

❷ 전봇대 재배치

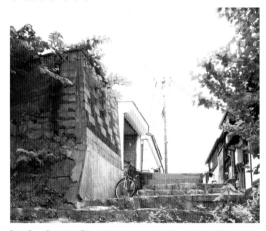

[편집] → [붙여넣기]를 선택하면 앞서 잘라낸 사진이 다른 레이어로
들어갑니다. 그중에서 전봇대만 잘라내고, 전봇대를 95% 정도 축소
해 거리감을 강조합니다.

❸ 공기원근법

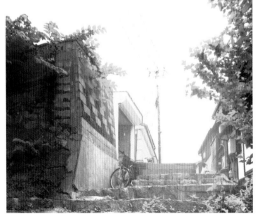

건물·전봇대에 각각 공기원근법 효과를 더합니다. 표준 레이어로 파
란색을 추가하고 불투명도를 낮춥니다. 안쪽으로 갈수록 푸르스름한
색감이 강해지게 넣었습니다.

➡ 하늘

하늘은 다른 장소에서 찍은 사진을 합성합니다. 작품의 테마인 비가 그친 뒤의 상쾌함을 연출
하는 데 하늘이 중요한 역할을 하므로 맑게 갠 푸른 하늘 사진을 선택했습니다.

❶ 하늘 합성

푸른 하늘을 찍은 사진을 열고, 배경의 아래의 레이어와 합성합니다.
구름이 작고 음영이 진해서 리얼함이 도드라집니다.

❷ 색조 보정

하늘 레이어를 마우스 오른쪽 클릭하고 [신규 색조 보정 레이어] →
[색조·채도·명도]를 선택합니다. 색조를 하늘색에 가깝게, 채도와 명
도를 높게 조절했습니다.

❸ 브러시로 수정

48페이지 ❸ ~ ❹처럼 브러시로 구름을 수정합니다. 구름의 세밀함
을 줄이고, 어두운 부분을 추가합니다. 일부분은 색을 연하게 조절하
는 등의 처리를 해 맑은 하늘로 바꿨습니다.

❹ 톤 커브

[신규 색조 보정 레이어] → [톤 커브]를 선택하고 대비를 조절합니다.
톤 커브의 밝은 영역인 그래프 오른쪽은 그대로 유지하고, 어두운 영
역인 왼쪽을 약간 내렸습니다.

❺ 오버레이

신규 레이어를 작성하고 하늘 윗부분에 에어브러시로 진한 파란색을
올립니다. 레이어 모드는 [오버레이]로 변경합니다. 오버레이를 적용
한 부분이 선명한 파란색이 되었습니다.

03 | 지면에도 푸른 하늘을 투영한다

이 작품에서 절반 이상의 면적을 차지하는 지면을 처리합니다. Chapter 2에서 소개한 종류별 테크닉을 활용해 조절합니다.

➡ 잎

잎을 처리합니다. 한 장씩 일일이 다듬는 일은 대단히 힘든 작업입니다. 브러시로 수정할 때는 원경은 단색에 가깝게 다듬고, 근경은 잎맥을 어느 정도 남겨둡니다.

❶ 잎 수정

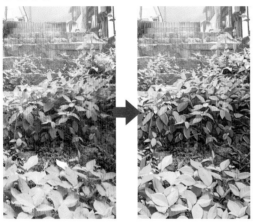

신규 레이어를 작성하고 잎의 밝은 면과 어두운 면을 의식하면서 수정합니다. 빛이 강하게 닿는 부분에 작은 하이라이트를 추가했습니다.

❷ 스크린

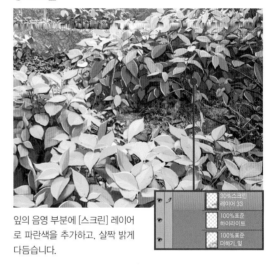

잎의 음영 부분에 [스크린] 레이어로 파란색을 추가하고, 살짝 밝게 다듬습니다.

❸ 꽃 추가

신규 레이어를 작성하고 작은 꽃을 그립니다. 분홍색, 하늘색, 흰색 세 종의 꽃을 전체의 밸런스를 보면서 배치했습니다.

❹ 잎에 붙은 물방울 넣기

펜 도구로 하얀 원을 그린 다음 원의 중심을 지우기만 해도 물방울처럼 표현할 수 있습니다. 잎끝에서 떨어질 듯한 물방울을 그리거나 물방울의 크기를 조절하는 식으로 단조롭지 않게 그립니다.

➡ 물웅덩이

하늘이 비친 물웅덩이를 그립니다. 139페이지에서 먼저 작성한 하늘을 복제·합성해 작업 시간을 줄입니다. 작품 전체의 색 폭이 좁아지지 않도록 물웅덩이의 반사는 하늘보다 약간 연한 하늘색을 씁니다.

❶ 물웅덩이의 실루엣을 그린다

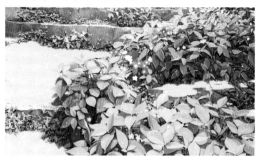

신규 레이어를 작성하고 물웅덩이의 실루엣을 펜 도구 등으로 그립니다. 레이어 불투명도는 94%로 설정했습니다.

❷ 하늘을 합성

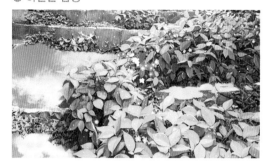

하늘 레이어를 복사 & 붙여넣기하고 변형 도구를 사용해 상하좌우를 반전합니다. 실루엣 레이어로 클리핑 마스크를 작성합니다.

❸ 오버레이

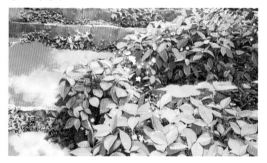

신규 레이어를 작성하고, [오버레이] 모드로 파란색을 올립니다. 물웅덩이의 선명함이 강해졌습니다.

❹ 더하기(발광)

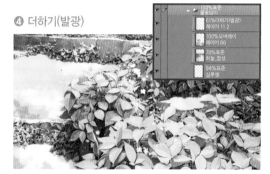

각각의 물웅덩이 왼쪽 위에 에어브러시로 밝은 하늘색을 추가하고, 레이어 모드를 [더하기(발광)]으로 변경합니다. 태양 빛이 반사되어 분위기가 살아납니다.

➡ 계단

계단을 브러시로 다듬어 밀도를 낮춥니다. 물웅덩이가 들어갈 부분은 수정할 필요가 없어서 사진 상태 그대로 둡니다.

64페이지의 돌담처럼 브러시로 디테일을 지우고, 그 위에 레이어를 추가해 [번짐 스프레이] 등의 브러시로 질감을 더했습니다. 계단 윗부분(원경)으로 갈수록 디테일이 남지 않도록 간략하게 처리했습니다.

04 | 캐릭터와의 조화를 포함한 최종 조절

캐릭터를 넣을 때는 배경과의 조화를 잡으면, 캐릭터의 존재감이 강해지고 작품의 세계관에 설득력이 생깁니다. 제각각이 되지 않도록 광원·대비·색조 등에 주의하면서 조절합니다.

➡ 캐릭터의 처리

캐릭터를 깔끔하게 그리고 배경과 조화를 잡습니다. 캐릭터 채색과 배경과의 밸런스는 취향이나 완성 이미지에 따라 달라집니다. 저는 배경에 사진을 이용하는 만큼 전체의 밀도나 리얼리티가 높아서, 캐릭터는 애니메이션 채색 정도로 깔끔하게 합니다.

❶ 선화

신규 레이어를 작성하고 캐릭터의 선화를 그립니다. 러프 레이어의 [레이어 속성]의 [레이어 컬러]를 파란색으로 설정해두면 선화를 그리기 편합니다.

❷ 밑색

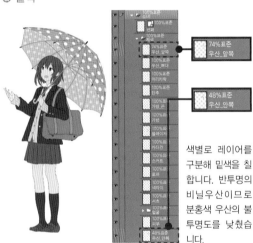

74%표준
우산_앞쪽

48%표준
우산_안쪽

색별로 레이어를 구분해 밑색을 칠합니다. 반투명의 비닐우산이므로 분홍색 우산의 불투명도를 낮췄습니다.

❸ 음영과 하이라이트

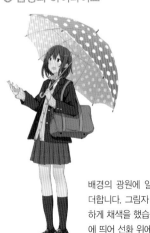

배경의 광원에 알맞게 음영과 하이라이트를 더합니다. 그림자 + 에어브러시 정도로 심플하게 채색을 했습니다. 우산의 선화가 너무 눈에 띄어 선화 위에 레이어를 추가하고, 불투명도를 낮춰서 분홍색을 다듬었습니다.

❹ 배경과의 조화

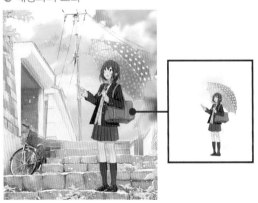

배경을 표시하고 밸런스를 살피면서 조화를 잡습니다. 에어브러시로 캐릭터의 왼쪽 위에 [스크린] 레이어로 푸른 하늘의 영향을 받은 모습을 넣었습니다. 오른쪽에도 파란색을 약간 넣어 반사광을 표현했습니다.

➡ 최종 조절

작품에서 강조하고 싶은 것이 돋보이는 작품이 되도록 조절합니다. 전체의 대비와 색조를 조절
해 작품을 완성합니다.

❶ 주역을 강조한다

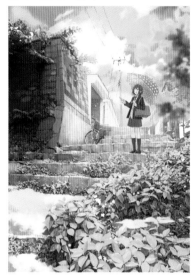

주역인 소녀를 강조합니다. [스크린] 레
이어를 추가하고 소녀의 윤곽선을 따
라서 부드러운 세퍼레이션을 만듭니다.
세퍼레이션이란 배경과 캐릭터가 동화
되지 않도록 흰색이나 회색으로 경계
를 만드는 것입니다. 물웅덩이에 반사
된 반짝임이 더 강조되도록 [더하기(발
광)] 레이어로 빛을 추가했습니다.

❷ 대비와 색조 보정을 하고 완성

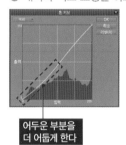

어두운 부분을
더 어둡게 한다

채도를 조금
높인다

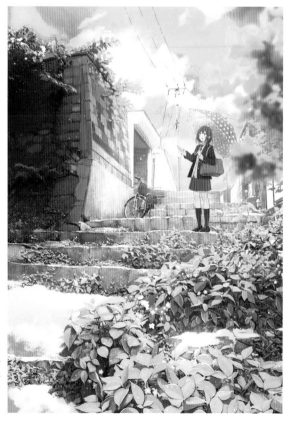

[톤 커브]를 이용해 대비를 조절하고 채도를 높여 선명함을 조절
했습니다. [톤 커브]는 밝기를 유지한 상태로 왼쪽의 어두운 부분
을 내리고, 강약을 더했습니다. 채도는 [색조·채도·명도]를 이용
해 채도만 조금 높였습니다. 끝으로 각 색조 보정 레이어의 불투명
도를 조절하고 완성합니다.

SHASHIN KAKO DE TSUKURU FUKEI IRASUTO KAMIWAZA SAKUGA SHIRIZU

©sakeharasu 2019

First published in Japan in 2019 by KADOKAWA CORPORATION, Tokyo.

Korean translation rights arranged with KADOKAWA CORPORATION, Tokyo through Korea Copyright Center Inc.

사진 가공으로 만드는
배경 일러스트

1판 1쇄 발행 2020년 02월 25일

1판 2쇄 발행 2022년 10월 11일

지은이 사케하라스

옮긴이 김재훈

펴낸이 김기옥

실용본부장 박재성

편집 실용1팀 박인애

마케터 서지운

판매 전략 김선주

지원 고광현, 김형식, 임민진

디자인 푸른나무디자인

인쇄 · 제본 민언프린텍

펴낸곳 한스미디어(한즈미디어(주))

주소 121-839 서울시 마포구 양화로 11길 13(서교동, 강원빌딩 5층)

전화 02-707-0337 | 팩스 02-707-0198 | 홈페이지 www.hansmedia.com

출판신고번호 제 313-2003-227호 | 신고일자 2003년 6월 25일

ISBN 979-11-6007-469-7 13650

만화가·일러스트레이터의 꿈! '쉽게 배우는 만화' 시리즈로 시작하세요.

70만 부 이상 판매된 궁극의 만화·일러스트 비법!

쉽게 배우는 만화 시리즈
단계별 / 분야별 도서 목록

캐릭터 데생 : 초급 기초 과정 캐릭터 데생의 기본을 배워봅니다.

쉽게 배우는
만화 캐릭터 데생

미도리 후우 지음 | 김현영 옮김
192쪽 | 13,000원

한 권으로 끝내는
만화 기초 데생 1, 2

마크 크릴리 지음 | 오윤성 옮김
128쪽 | 각 13,000원

쉽게 배우는
귀여운 동물 드로잉

스즈키 마리 지음 | 이은정 옮김
144쪽 | 15,000원

데포르메 캐릭터 그리는 법

하마모토 류스케 지음 | 허영은
옮김 144쪽 | 14,000원

쉽게 배우는
만화 캐릭터 감정표현

호소이 아야 지음 | 이은정 옮김
176쪽 | 15,000원

캐릭터 데생 : 초·중급 마스터 과정 캐릭터 데생에서 가장 어렵게 느껴지는 부분을 심화해서 배워봅니다.

쉽게 배우는
손발 그리기 마스터

요코미조 유키코 지음 | 이은정
옮김 160쪽 | 15,000원

쉽게 배우는
옷 주름 그리기 마스터

이토 사토시 지음 | 이은정 옮김
180쪽 | 15,000원

동물귀 의인화 캐릭터 북

슈가오 지음 | 김재훈 옮김
144쪽 | 15,000원

게임 캐릭터 일러스트 테크닉 50

MUGENUP 지음 | 서지수 옮김
224쪽 | 16,000원

쉽게 배우는
캐릭터 디자인 견본첩

니시무라 나오키 해설
아사와키 일러스트
김현영 옮김 238쪽 | 15,000원

천사 도감

안제미 라비올로 지음 | 이리스 비아지오
그림 | 이미영 옮김 | 288쪽 | 22,000원

흑요석이 그리는
한복 이야기

우나영 지음 | 148쪽 | 20,000원

이야기의 집
요시다 세이지 미술설정집

요시다 세이지 지음 | 김재훈 옮김
128쪽 | 22,000원

세계관을 만드는
컨셉아트 입문

유리(Yuuri) 지음 | 김재훈 옮김
192쪽 | 22,000원

크리처
이세계 환상동물 콘셉트 아트북

요시다 세이지 지음 | 김재훈 옮김
128쪽 | 22,000원

세계의 기호와 상징 사전

D. R. 매켈로이 지음 | 최다인 옮김
256쪽 | 35,000원

고스트블레이드WLOP
아트북

WLOP 지음 | 박주은 옮김
104쪽 | 20,000원

이세계로 가는 문
시미즈 다이스케 사진집

幽玄一人旅團 시미즈 다이스케 사진
김재훈 옮김 | 148쪽 | 20,000원

산해경 캐릭터 도감

뤄위안 지음 | 박주은 옮김
400쪽 | 25,000원

인기 일러스트레이터 toshi 작가의 일러스트 테크닉

toshi의
인물 드로잉 테크닉
신간

toshi 지음 | 김재훈 옮김
176쪽 | 16,500원

toshi의
신기작화

toshi 지음 | 김재훈 옮김
160쪽 | 15,000원

toshi의
선과 음영

toshi 지음 | 김재훈 옮김
176쪽 | 16,500원

toshi의
궁극의 캐릭터 작화

toshi 지음 | 김재훈 옮김
176쪽 | 16,500원

애니메이터가 가르쳐주는
캐릭터 그리기의 기본 법칙

toshi 지음 | 김재훈 옮김
160쪽 | 15,000원

캐릭터에 생명력을 불어넣는
일러스트 테크닉

toshi 지음 | 서지수 옮김
160쪽 | 15,000원

캐릭터에 생명력을 불어넣는
일러스트 테크닉 2
(표현력 업그레이드 편)

toshi 지음 | 서지수 옮김
160쪽 | 15,000원

캐릭터에 생명력을 불어넣는
일러스트 테크닉 3
(상상력 업그레이드 편)

toshi 지음 | 서지수 옮김
160쪽 | 15,000원

조, 중급자를 위한 내 일러스트 문제해결법

90일 만에 달라지는
일러스트 향상 강좌
신간

다테나오토 지음 | 김재훈 옮김
200쪽 | 18,000원

다시 시작하는
일러스트 해체신서

다테나오토, 무토 키요시 지음
김재훈 옮김 | 176쪽 | 16,500원

꼭 알아야 할 미술해부학

스케치로 배우는
미술해부학
신간

가타 고타 지음 | 허영은 옮김
160쪽 | 18,000원

뼈와 근육이 보이는
일러스트 인체 포즈집

사토 요시타카 지음 | 조용진 감수
김현영 옮김 | 144쪽 | 15,000원

꼭 알아야 할 컬러, 배색, 채색의 기초

만화 캐릭터
배색 교과서

사쿠라이 테루코 지음
허영은 옮김 | 192쪽 | 18,000원

일러스트·만화를 위한
배색 교실

마츠오카 신지 지음 | 김재훈 옮김
160쪽 | 18,000원

인물을 더욱 매력적으로 만드는
**캐릭터 채색&
레이어 테크닉**

kyachi 지음 | 이지현 옮김
160쪽 | 15,000원

쉽게 배우는
만화 컬러 테크닉

가토 하루히·미도리 후우 지음
박재영 옮김 | 260쪽 | 18,000원

쉽게 배우는
코픽 마커 컬러링

가토 하루히·미도리 후우 지음
박재영 옮김 | 260쪽 | 18,000원

디지털 일러스트 프로그램 강좌

CLIP STUDIO PAINT
**최강 디지털
만화 제작 강좌**

오다카 미치루 지음 | 김재훈 옮김
352쪽 | 28,000원

초보자를 위한
CLIP STUDIO PAINT PRO
의문해결집

타케시게 슈우 지음 | 김재훈 옮김
176쪽 | 17,800원

**릭스의 3D 입체
옷주름 포즈집**

릭스 지음 | 140쪽 | 14,000원

처음 시작하는
**아이패드
프로크리에이트 드로잉**

오유 지음 | 308쪽 | 20,000원

정확하고 섬세한 일러스트 표현을 위한 필수 자료집

**물리 표현의
일러스트 법칙**

헤이 타로 지음 | 김재훈 옮김
160쪽 | 16,500원

포즈와 구도의 법칙

YANAMi, 사토 류타로 감수·일
러스트 | 김재훈 옮김
144쪽 | 15,000원

매력적인
남자 캐릭터를 위한
헤어스타일 250

Anne 외 일러스트 | 김재훈 옮김
128쪽 | 14,000원

매력적인
BL 손발 표현 230

시키이치 이토·시시히메
일러스트 | 김재훈 옮김
144쪽 | 14,000원

디지털 일러스트
인체 그리기 사전

마츠(A TYPEcrop.) 지음
김재훈 옮김 | 174쪽 | 16,500원

디지털 일러스트
배경 그리기 사전

이즈모시 젠스케 지음
김은혜 옮김 | 200쪽 | 18,000원

디지털 일러스트
채색 사전

NextCreator 편집부 지음
김재훈 옮김 | 200쪽 | 18,000원

디지털 일러스트
옷 그리기 사전

스튜디오 하드디럭스 지음
김재훈 옮김 | 168쪽 | 16,500원

디지털 일러스트
표정 그리기 사전

NextCreator 편집부 지음
김재훈 옮김 | 176쪽 | 16,500원

디지털 일러스트
이펙트 그리기 사전

스튜디오 하드디럭스 지음
김재훈 옮김 | 192쪽 | 18,000원

디지털 일러스트
구도 · 포즈 사전

시카타 시요미 지음
김재훈 옮김 | 176쪽 | 16,500원

디지털 일러스트
소년 채색 사전

NextCreator 편집부 편
김재훈 옮김 | 192쪽 | 18,000원

디지털 일러스트
포즈 그리기 사전

사이도런치 지음
김재훈 옮김 | 176쪽 | 16,500원

디지털 일러스트
무기 아이디어 사전

신간

사이도런치 지음
김재훈 옮김 | 176쪽 | 18,000원

쉽게 배우는
만화 배경·원근법

가게쓰 지음 | 김현영 옮김
144쪽 | 12,000원

OX로 배우는
배경 일러스트

사케하라스 지음 | 김재훈 옮김
136쪽 | 16,500원

사진 가공으로 만드는
배경 일러스트

사케하라스 지음 | 김재훈 옮김
144쪽 | 16,500원

mocha의
배경 작화

mocha 지음 | 김재훈 옮김
144쪽 | 16,000원

폐허의 세계를 그리다

신간

TripDancer·Chigu·하구루마라
프토 지음 | 김재훈 옮김 | 160쪽
18,000원